KB084371

세스 프라이스 개새끼

세스 프라이스 지음

세스 프라이스 개새끼

이계성 옮김

작업실유령

Fuck Seth Price
A memoir by Seth Price

Published by Leopard, New York, 2015
Copyright © Seth Price, 2015

Korean edition Korean translation
Copyright © Workroom Press, 2021 Copyright © Lee Kye Sung, 2021

차례

유심히 관찰하되 행동은 결여된 채, 그녀는 막연하고 알 수 없는 세상 속을 떠돌아다녔다. 자신이 꿈을 꾸는 중이 아님을 이해하기까지는 꽤 오랜 시간이 걸렸고, 현실 세계와 실제 삶 속을 전전했지만, 이는 더 이상 그녀의 삶이 아니었는데, 그녀의 몸과 모든 행동이 더 이상 자신의 의지와는 무관했기 때문이다. 그녀는 어느새 기묘하고 끔찍한 일들을 저지르고 있었다─살인과 납치부터, 그 밖에 이해 불가능한 수상한 행동들까지. 그녀는 이 모든 일들을 육체의 기계 장치 속에 갇힌 채 그저 지켜보기만 했고, 그녀의 정신은 휴면 상태 일보 직전의 하드 디스크처럼 느릿느릿 작동했다. 이는 분명 그녀에게 정확히 어디서부터 모든 것이 잘못됐는지 고민할 시간을 충분히 줬는데, 결국 자신의 '뒤처지기 싫어하는' (젊은 애들한테, 최신 기술과 유행에) 강박 관념을 탓하기에 이르렀고, 이러한 집착은 심지어 작품 활동을 넘어서 그녀의 주된 업무가 돼 버렸으며, 미술 작업을 사실상 그만둠으로써 생긴 공허함을 메꿔 줬다.

화가로서 그녀의 커리어를 되살리고, 많은 돈을 안겨 줬지만 결국 현대 미술을 부정하는 계기가 된 영감의 순간을 찾아내기란 쉬웠다. 2000년대 초반 어느 날, 그녀는 새로 생긴 이탈리아 레스토랑에 앉아, 주문한 음식을 바라보며 생각에 잠겼다. 그릇에 담긴 갈린 페코리노 치즈를 응시하며, 지난 수십 년간 미국인들은 이탈리아 음식에 대한 확고한 개념을 지녔었다고, 그녀는 혼잣말했다—맛은 어떤지, 어떻게 생겼는지, 무엇을 의미하는지. 그녀의 부모님 세대, 그리고 자신의 유년기까지만 해도 이탈리아 음식이란 이탈리아-아메리카 음식을 의미했고, 유입된 형태의, 한때는 이질적이었지만 이제는 흔한 음식으로, 끼니를 해결하기 위한 수단이었지 고급 요리는 아니었다. 그러다가 80년대 들어서 사람들은 이탈리아에서 온 진짜 이탈리아 음식에 눈을 뜨기 시작했고, 이탈리아-아메리카 음식은 어중이떠중이 취급을 받게 됐다. 미트볼 스파게티—물론 여전히 대중적인 음식이었고, 나름의 자리를 차지했지만, 다만 그 자리가 세련된 레스토랑이 아닐 뿐이었다.

하지만 최근 들어, 그녀가 깨달음을 얻기 얼마 전인 2000년대 초반 즈음, 한 저명한 셰프는 사람들이 이제껏 미트볼 스파게티를 갈망해 왔다는 사실을 알아챘는데, 그렇다면 그들에게 이를 제공하지 못할 이유는 또 뭔가? 요리의 창조성과 그에 따른 고가의 가격을 포기하지 않

으면서 손님들이 원하는 음식을 제공할 수 있다는 사실을 이 셰프는 이해했다. 싸구려 요리들을 가져다 재해석, 재포장해, 애초에 이 요리들이 왜 찬밥 신세가 됐는지 기억조차 못 하는 젊은 세대를 상대로 다시 선보이자는 전략이었다. 90년대 중반식으로 표현하자면, 옛날 요리들이 업사이클된 셈이다. 이 용어는 원래 폐품을 알뜰하게 재활용하자는 취지로 주로 환경 운동, 그리고 제3세계 구호 운동과 연관되어 쓰였지만, 이 생각을 개념적 요식업에 적용할 생각은 그때까지 아무도 하지 못했다.

반응은 폭발적이었다. 손님들은 신구의 조화에 전율하며 흥분하고, 또 안도했고, 온 도시의 레스토랑, 그리고는 전 세계의 레스토랑들이 같은 전략을 채택했다. 머지않아 고급화된 미트로프, 맥앤치즈, 도넛, 땅콩버터잼 샌드위치, 치킨 윙, 그리고 트윙키 과자까지 등장했다. 모두 다 그 누구도 이제껏 고급 생활 양식의 일환으로 재포장할 생각은 못 했던 대중적인 간편식이었다. 시대 탓이라고 그녀는 생각했는데, 오래전에 잊힌 영화들을 (싸구려 영화일수록 좋다) 기를 쓰고 리메이크하는 영화계에서도 이미 비슷한 일이 일어났기 때문이다. 우리는 값비싼 물신주의적 음식의 시대에 산다고 그녀는 생각했는데, 하지만 이는 또한 교육받지 못한 저소득층 부모들이 뭔가 있어 보인다는 이유로, 80년대 머스터드

9

광고에서 비롯된 연상법임을 모른 채, 아이들 이름은 드 존(DeJohn)이라고 짓는 시대이기도 했다. 그러나 이 모든 것들(고급과 싸구려, 전통과 현대, 좋고 나쁨)은 애매모호했고, 모두 하나같이 갈피를 잡지 못했다. 그레이 푸폰에서 실제로 드존스라는 제품을 출시했지만 철저히 외면당했는데, "거리의 머스터드"라는 광고 문구 탓이 아니라, 너무 80년대스럽다고 여겨졌기 때문이다.

그녀는 자리에 앉아 부카티니 콘 레 폴페테를 허겁지겁 먹으면서, 어느새 의식의 흐름을 따라 추상화 역시 미트볼 스파게티와 같이 회생 가능할지 상상해 봤다. 생각해 보면 추상화와 이탈리아-아메리카 음식은 비슷한 역사를 지녔다. 둘 다 20세기 초반에 등장해 처음엔 푸대접을 받았고(마늘 냄새!) 둘 다 20세기 중반 들어 힙한 얼리어답터들 사이에서 유행을 탔지만 결국 사그라들었고, 이를 토대로 대중적 인기를 누렸으며, 이런 현상에 따분함과 싫증을 느낀 엘리트들의 눈 밖에 나게 됐다. 작가들은 계속해서, 그 어느 때보다 많이, 대량의 추상화를 그렸지만, 그들은 미트볼 스파게티 요리사들처럼 문외한이거나 변두리를 전전했지, 세련된 환경에서 유행을 선도하는 전문가들은 아니었다.

누군가 시급히 문화적 세련됨과 '현재성'을 담아낸 회화적 추상 기법을 고안해 내야 한다고 그녀는 자각했다. 이는 고전미와 친숙한 역사성을 띰과 동시에, 감성 혹은

제작 방식의 철저한 현대성에 기반해야만 한다. 업사이클링이란 개념 자체도 진화하며 업사이클 되는 중인지도 몰랐다. 90년대 초반에는 선진국들의 폐물을 구제하고자 했고, 세기 전환기에는 더 소수의 돈 많고 시간 많은 제1세계 사람들의 식습관을 포괄했으며, 그리고 이제는 더더욱 극소수에게만 허용된 고원한 문화 생산의 영역, 순수 미술의 차례였다. 하지만 이는 모든 문화, 모든 유행의 운명임을 그녀는 알았다. 분수 쇼처럼 위에서 아래로, 그리고 다시 위로의 끝없는 흐름.

그녀는 저녁 식사를 마치고 곧장 집으로 가서 작업 방식과 재료를 적어 내려갔고, 몇 달에 걸쳐 착실히 실행에 옮겼다. 그의 새로운 그림은 추상 작품이 되리라고 그녀는 결심했는데, 모든 실내 장식에 어울리고 실제 사람, 사건, 정치적 상황과의 거북한 연관성이 없어 추상 작품은 비교적 수요가 많았다. 물론 추상 그 자체만의 특별한 점은 없었고, 이를 보완해 줄 결정적 요소는 중요성의 극대화로 추상에 의미를 부여해 줄 작품의 제작 방식이었다. 선택의 폭은 꽤 넓었다. 가장 단순한 방법은 전통적인 구성의 개념을 타파하고, 펑크스러워 보이기도 하는 우연성에 기초한 회화 작품이었다. 예를 들자면, 우연히 얼룩진 캔버스, 어쩌면 아이폰을 제조하는 폭스콘 기계에서 흘러내린 기름 자국. 하지만 그녀는 곧바로 생각했다. 요즘 기계들도 기름이 새나? 기름으로

작동하는 기계가 있기나 한가? 다 전기화되지 않았나? 이 방법은 무리일지도 모른다. 어쩌면 회화라는 매체 고유의 물질적 관례를 다뤄 볼 수도 있겠다. 진공 성형된 폴리에스터로 구성된 '회화 작품'—캔버스 틀, 캔버스, 자국, 등등. 아니면 겉보기엔 추상적이지만 소재 설명을 살펴봐야만 이해되는 강력한 지시 대상들로 가득하거나. 예를 들어, "코카콜라로 얼룩진 나이지리아 전통 천." 또는 캔버스에 인쇄된 포토숍 작업물처럼 컴퓨터 제작된 작품이라든가. 아니면 네 가지 다 한꺼번에 해 버릴 수도 있다. "폭스콘 노동자가 코카콜라를 쏟은 나이지리아 전통 천을 스캔해, 포토숍에서 임의로 작업한 결과물을 벨기에산 린넨에 인쇄한 뒤 진공 성형된 캔버스 틀에 고정한 작품."

사실 제작 과정은 그리 중요하지 않았는데, 그녀가 어떤 방법을 택하든 결과물은 다 비슷비슷해 보이기 때문이었다. 미니멀하고 소심해 보이는 미적지근한 구성, 예쁘기도 하고 무심하기도 한 뒷이야기투성이인 작품. 이 작품을 만들 때나 벽에 걸어 놓고 감상할 때나, **사전 지식이 가장 중요**했고, 이는 고급 토마토소스 요리를 만드는 셰프들이나, 비싼 돈 주고 사 먹는 손님들이나, 상찬을 늘어놓는 평론가들에게도 마찬가지였다.

이로써 해결되는 난제는 회화의 고질병인 취향의 문제였다. 미술의 분야 중 회화만큼 끈질기고 노골적으로

12

취향의 간섭을 받는 분야도 없었다. 어떤 작품의 가치를 별 생각 없이 쉽사리 판단 못 하는 설치 미술이나 개념 미술과는 달리, 회화에서 취향의 문제는 항상 떡하니 표면상에, 틀 안에 존재했다. 어떤 그림을 보고 "괜찮네" 또는 "별로네" 해도 최소한 바보 취급은 받지 않았다. 복잡한 설치 미술이나 수수께끼 같은 개념 미술 앞에서는 그리 쉬운 일이 아니었다. 이러한 작품들은 모호성과 미결의 영역에서 유유자적했지만, 좋고 나쁜 그림을 판단하는 본인의 기준에 대한 부동의 신념을 가진 관객들은 너무나도 많아서 문제였고, 그래서 회화의 역사는 이쪽으로 기울었다 저쪽으로 기울었다 돌고 도는 유행으로 골머리를 앓았는데, 한때는 싸구려 취향의 저속하고, 과하고, 지나친 "촌스러운" 그림 쪽으로 기울었다가 다시 그래픽적이고 미니멀한 방향으로 기우는 식으로 말이다. 유행은 빨리 변하기 때문에, 어떤 그림의 표면적 가치는 20년 사이에 엎치락뒤치락하기도 했고, 이 변동성은 모두를 초조하게 했다.

그러나 그녀가 발견한 이 새로운 양식은 피상과 실상의 대립이라는 오랜 철학적 속임수를 이용해 취향의 문제를 교묘히 해결했다. 결과물만 '그럴싸해' 보인다면, 그림에서 풍부한 역사적 투쟁에 대한 어느 정도의 지식이 묻어나고, 고전적이되 미니멀해 보이기만 한다면, 제작 방식이나 양식은 아무래도 좋았다. 관객에게 피상적

으로는 세련돼 보이겠지만, 전통적 기술과 노동에 대한 경시, 진정성과 깊이가 결여된 일종의 냉소적 무관심, 역사성의 부재, 그리고 펑크 감성으로 인해 실상은 세련되지 못할 테다.

아니면 그 반대였나? 확신이 서지 않았다. 아니, 확신이 서면서도 마음 한편의 불확실성은 가시질 않았다. 이 불확실성은 평론가들과 기자들에게 캣닙과도 같아서, 그들은 이 새로운 회화에 대해 논쟁하고, 개탄하고, 찬양하며 글을 써 댔다. 이런 말들이 불쏘시개가 되어 경매에서는 부리나케 팔리니 컬렉터들은 고마울 따름이었다. 젊은 작가들과 학생들은 여태껏 내심 하고 싶었던 작업을 새로운 현대성이라는 강력한 징표 아래 다시 할 수 있게 돼 안도했다. 다시 말해, 미술계 전체가 치킨 윙의 귀환에 현혹된 레스토랑 손님들처럼, 이 부활한 회화 양식에 달려들었다.

이렇게 서서히 생겨난 양식은 포스트프러블럼 아트라고 불러도 좋았다. 스테이플스의 "거참 쉽네" 그리고 아마존의 "고민 끝"과 같은 당시의 기막힌 광고 문구들의 직간접적인 영향을 받은 덕분이었다. 끝! 얼마나 굉장한 단어인가. 의미와 비평과 정치성과 취향의 치열한 역사적 논쟁들도 이제는 다 지난 일이라니. 한편, 이와 같은 전개는 전후 서구 사회에서 발현했던 자유 민주주의와 자본주의 시장 경제 체제가 도달한 일종의 고지 위

에서, 이제 피비린내 나는 과거의 비탈을 내려다볼 수 있게 됐다는 프랜시스 후쿠야마의 에세이 「역사의 종말?」의 쟁점들과 일부 상통했다. 후쿠야마가 설명한 체제가 21세기로 접어든 후 15년간 미술계로 밀려들어 온 돈의 물결, 문제라는 바다의 조류 너머로 모든 배를 높게 띄워 준 파도의 원천이었음은 분명했다. 좋든 싫든, 이제는 시장만이 유일한 실질적 지표라는 데에 모두가 동의했다. 미술 작품들은 틀림없이 팔리고, 팔렸다는 사실만으로 작품의 질이 충분히 보증되는 분위기 속에서는, 어떤 그림을 단순히 '좋아'하기만 하면 됐다. 어떤 작품에 대해 흥미롭다거나, 자극적이라거나, 기묘하다거나, 복잡하다고 생각할 필요도 더는 없었고, 무엇이 좋아서 싫다거나, 무엇에 의해 동요돼서 좋다거나, 또 그밖에도 사람들이 미학과 감정의 교차점과 씨름하는 애매모호한 방식들도 이해 불가나 마찬가지였다. 이제는 말이 필요 없어진 듯했다. "이 스파게티 완전 좋아" 하듯이 "이 그림 완전 좋아" 하면 그만이었다. 아니면 "괜찮네", "미쳤네", "완벽", "대박" 같은 의미 없는 유행어들 중 하나를 골라 써도 무방했다. 이는 예술과 더 이상의 복잡한 관계 맺기를 거부하는 극단적인 전개였고, 엄청난 평준화의 과정이었다. 말레비치 작품을 얼핏 보고 자기도 모르게 말하고는 했다. "이 아저씨 장난 아닌데." 아니면 장난 아닌 아저씨는 마리네티였나?

15

다른 한편으로, 비평의 칼날을 갈고닦는 대신 팬이 되고, 단순한 유행과 재미에 상반되더라도 자신의 직감과 막연한 열망을 좇으며, 이 과정에서 자신을 이해하기 시작하고, 예술과의 관계를 통해 경험과 역사와 감정에 대해 얻는 배움이야말로 예술의 목적이 아니었나?

　새 작품을 선보이고 수입도 꽤 늘어난 후, **디지털** 제작된 추상 작품의 특수성은 (그녀는 이제 이 작업 방식을 회화뿐만 아니라 조각에도 적용하는 중이었다) 미적 취향의 평준화 외에도 추상과 구상을 오가며 또 하나의 오랜 문제를 깔끔히 해결한다는 사실을 그녀는 알게 됐다. 이와 같은 작품은 컴퓨터 제작된 자국들의 배열이나 3D 프린팅의 부산물 따위만을 나타내므로 분명 추상적이었지만, 동시에 구상적이기도 했다―작품 그 자체만을 구상화하고, **디지털 추상의 과정을 구상화했기 때문에**. 이런 작품은 이질적인 컴퓨터 제작물들의 피상적 무의미함이 표현 그 자체를 포함한 전통적 인류 가치 전반을 위협하는 우리 시대상의 직접적, 유물론적 초상이었다. 누군가 이런 작품을 순전히 추상적이라고 한다면, 이는 디지털 매체에 의해 생성된 다른 모든 물건과 생활 양식에 대해서도 비슷한 생각을 한다는 뜻이 아닐까? 이러한 문제들을 다룸으로써, 그녀의 새 작품은 두 개의 상반되는 미술사적 대안들을 조화시켜 앞뒤를 동시에 바라보는 야누스의 얼굴 같은 새롭고 기묘한 형태로 합성 가능했다.

이런 새로운 작품들은 냉소적이라는 비판을 부추겼고, 그녀는 이 대화 주제를 자발적으로 유도한다고 시인했다. 하지만 냉소란 무엇인가? 냉소란 욕망이나 비겁함으로 인해 유해하고 비도덕적인 선택을 알면서도 하는 행위로 그녀는 정의했다. 이 정의는 대부분의 정치인, 관료, 그리고 CEO들의 행동을 손쉽게 설명했다. 하지만 이런 타협적인 처신이 복잡하고 매력적으로 느껴진다면 어쩌나? 피상적, 또는 실제적 냉소의 세계를 들여다보는 행위가 우리의 현시대를 이해하기 위한 효과적인 방법이라고 생각한다면 어쩌나? **불신을 신뢰한다면** 어쩌나? 이런 생각을 하는 기업인이나 세계 지도자들은 반사회적 인격 장애자로 분류해야 마땅하겠지만, 미술의 영역에서는 괜찮았는데, 이로 인해 촉발될 직접적인 고통은 없었고, 어떠한 표면상의 냉소도 대부분 탐욕스럽고 시시콜콜하기 때문이었다. 유치하고 단순한 행위들로 관객들을 자극해 돈 좀 만져 보는 식으로 말이다. 그녀는 자신의 작업은 이 부류에 속하지 않는다고 생각했다. 그녀의 그림들이 자극적이라면, 민감하고 만연한 문화적 독소들을 끄집어내기 때문이었다. 냉소, 속물이 되어 간다는 것에 대한 불안감, 신자유주의 시장 경제 체제에서의 삶이 얼마나 엿 같은지와 연관된 모든 감정들. 이는 그녀를 열광시켰고, 그녀는 이를 **믿었다**. 그리고 이렇게 얼기설기 얽힌 모순들은 미술의 가장 큰 매력

이었다. 언제나 예상 또는 의도했던 의미와는 정반내의 의미가 존재했다. 추상과 구상, 순수함과 불순함, 세련 됨과 촌스러움, 신구의 대립—모든 예술적 가치와 범주 는 본질적으로 불안정했고 언제 뒤바뀔지 몰랐다.

10년 전 자신의 디지털 예술로의 약진을 회상하며, 그 녀는 모든 모순의 조화가 디지털 미술 작업의 특수성이 라는 사실을 인식한 순간이 현대 미술에 대한 환멸, 그 리고 조화, 평준화, 융합에 기초한 현상인 디지털 전반 에 대한 환멸의 시작이었다고 짐작했다. 구상 회화는 오 랜 숙적인 추상 회화만큼이나 진부하고 구식인데, 그 둘 사이를 넘나드는 일이 대수인가? 그런다고 누가 신경이 라도 썼나? 그녀가 작동시킨 기계 장치의 관점에서는, 홀 푸즈에서 경쟁 중인 동네 가게 한 쌍을 인수한 뒤 매 장 내 테마 코너로 활용하면서 옛 손님들을 모두 끌어들 이듯이, 모든 취향과 양식의 모순은 운용해야 할 마케팅 요소에 불과했다. 양자택일은 시장 점유를 위한 술책일 뿐, 실질적으로는 무의미했다. 디지털 문화의 구조는 근 본적으로 이원적 토대 위에 세워졌지만, 동시에 모든 본 질적 대립, 모순, 마찰을 지워 버림으로써 인간적 다양 성을 서서히 일종의 순응적인 반죽으로 만들어 버리고 자 한다는 점은 아주 역설적이었다.

대체로 디지털 제작된 단순한 추상화를 제작하고, 토 론하고, 비평하고, 심지어 비꼬는 일마저 갑자기 한물간

취급을 받기 시작했을 때 그녀가 시각 예술에 대해 환멸을 느끼기 시작했음은 우연이 아니었다. 이와 같은 그림들은 결국 사회적 초상화였으며, 한 시대는 자신의 얼굴을 지겨워하기 마련이다. 할 일을 찾아 헤매던 중, 그녀는 미술과 달리 유쾌하고 신선한 도전들을 제공하는 글쓰기에 새롭게 관심을 갖게 됐다. 그녀는 이러한 수순의 특색을 알아차렸다. 인상파 이후의 진보적 회화는 인식 가능한, 서사화된 인간 세계의 재현이라는 목적을 버리고 추상으로 빠져든 반면, 글쓰기는 서사와 인간 심리에 매달렸다. 물론 문학에도 모더니즘의 변혁이 있었고, 버지니아 울프, 제임스 조이스, 사뮈엘 베케트의 업적 역시 후대의 훌륭한 작가들에 의해 계승되었지만, 대부분의 순수 문학 소설과 모든 대중 작품은 '성인 문학'의 사실주의적 관심사를 다루는 데에만 집중했고, 구상적 사실주의로 다시는 돌아갈 길이 없는 순수 미술계와는 대조적이었다. 뉴욕 현대미술관의 창립 선언문이 명시하듯 "모더니즘은 근본적으로 추상 예술이다." 현대 미술의 영역은 격변과 끊임없는 진보를 통해 굴러갔지만, 현대 문학은 비교적 정적이었다. 문학은 대중적 형식이기 때문이라고 그녀는 생각했다. 누가 현대 회화에 관심이 있나? 있긴 하지. 누가 현대 문학을 읽나? 모두가.

하지만 현재 글쓰기 문화는 지각 변동 중이며 이제야 전통적인 서사 구조와 멀어지는 중이라고 그녀는 믿었

다. 분명 이러한 진전은 시각 예술의 과감한 변이에 비해 한 세기나 더뎠지만, 이 모든 변화에도 불구하고 미술의 현 상황은 어땠나? 입막음 값으로 받은 돈에 빠져, 진화론적 문제인 좋고 나쁨, 추상과 구상, 대중성과 진보성의 대립을 드디어 해결했다고 자화자찬 중이었고, 결과적으로 낙찰가 외에는 잃을 것도 없었다. '상업 미술'을 거부하는 정치적인 작업 또한 대개 비트코인, 은행 로고, 신용 부도 스와프, 그리고 모호한 상위 1퍼센트를 향해 비평의 칼날을 겨누며 금융에 집착했다. 이러한 시장과의 강박적 관계는 결국 무력감으로 귀결됐다.

이에 반해 글쓰기는 돈과 권력의 영향을 적게 받았고, 문자 메시지, 트위터, 블로그 등의 일상화 덕분에 이미 상당한 대중성을 더욱더 늘려 나가는 중이었으며, 또 이런 요소들은 글쓰기를 오랜 서사 구조의 제약으로부터 해방시키고 있었다. "누가 읽나? 모두가" 대신 "누가 쓰나? 모두가"라고 하는 편이 더 말이 됐다. 어쩌면 그래서 글쓰기는 더 대중화됨과 동시에 더 추상화되는지도 몰랐다. 한마디로 글쓰기는 정말이지 이상해져 갔다.

이와 같은 상황에서는 시각 예술의 문제들과는 대조적으로 모든 것이 걸려 있었다. '소설'뿐만 아니라 '문학의 영역', '출판 업계', '언어의 미래', 그리고 소통 그 자체까지. 그리고 아무도 이것이 무엇을 의미하는지 몰랐다. 이와 같은 불안감은 몸소 느껴졌고, 많은 요즘의 소

설과 칼럼과 기사와 블로그 글들의 원동력이었다. 이러한 현상은 역사적으로 영화의 발명이 예고했던 이미지에의 파급 효과의 메아리라고 그녀는 생각했는데, 그런데 이제 와서 언어의 변혁이라니!

그녀는 전문적으로 글을 쓰지는 않았다. 꽤 오래전에 시도해 봤었고, 미술계 내에서 읽혔던 희한한 비평문들로 성공을 거두기도 했지만, 결국에는 그만뒀다. 미술계의 문제는 '실험적 글쓰기' 워크숍의 대학원생들이라도 된 듯 앞뒤 안 맞고, 기괴하고, 말이 안 되는 글을 기대한다는 점이었다. 대다수의 미술계 사람들은 아주 개방적인 잡식성 독자들이었지만, 비평가들과 큐레이터들을 포함해도 글을 잘 쓰는 사람은 얼마 되지 않아서 돋보이기란 쉬웠다. 미술계의 글쓰기를 비평하려고 애쓰는 사람은 거의 없었고, 그럴 만한 이유도 충분했다. 태만하다거나 난해하다고 사람들이 혹평하면 '예술적'으로 글을 쓰려고 했다고, 논리적 수사가 아닌 탈속적 시상을 추구했다고 받아치면 됐다. 이런 글을 쓰는 작업은 꿈속 장면밖에 없는 영화를 만드는 일과 같아서, 비논리적이고 아무렇게나 만들었다는 비판으로부터 자유로웠다. 여기서도 물론 아무것도 잃을 게 없었다.

지난 몇 년간, 그녀는 다수의 블로그들을 구독하기 시작했는데, 뇌 구조 자체가 다르다고 하는 '디지털 태생' 어린애들이 쓴 글들을 주로 눈여겨봤다. 뚜렷한 목적 없

이 시간이나 때우는 습관으로 시작했지만, 훨씬 더 진지한 무언가로 발전해 나갔고, 그녀가 우연히 발견한 한 소녀의 믿지 못할 이야기에 동요된 탓이기도 했는데, 십대 초반이라고 주장하는 이 소녀는, 그녀의 말대로라면, 그녀가 감당하지 못할 무언가, 또는 경매, 또는 신용 위기, 또는 미적 취향, 또는 예술, 또는 누구나 상상 가능한 그 무언가에 휘말린 듯했다.

자신이 한 아파트 건물의 열린 뒷문으로 몰래 들어가, 쓰레기 처리장에서 일하던 관리인의 목을 조른 뒤, 비상 계단을 올라 12층으로 가는 동안, 그녀는 멍하니 지켜보기만 했다. 그녀의 몸이 이러한 동작들, 이제는 되돌릴 수 없음을 알아 버린 이러한 지시들을 이행하는 동안, 그녀의 정신은 맑고 활기찼으며, 천천히, 넓은 궤적을 그리며 회전 중이었다.

　미국 문화는 모든 사물들의 무한한 가변성 그리고 호환성과 연관된 일종의 토속적 믿음에 기반한다고 그녀는 생각했다. 이는 자유 민주주의-시장 경제의 사상적 틀을 지탱하는 극명한 방식으로도 나타나고는 했는데, 예를 들면 '미개척' 영토를 노동과 정신력을 통해 강대국으로 일궈낸다든지, 이 나라의 시민들은 누구나 귀천 없이 평등하며, 가난한 자도 여기서는 부자가 될 수 있다는 믿음처럼 말이다. 이는 또한 덜 극명한 방식들로도 나타나고는 했는데, 이를테면 거미가 된 남자에 대한 만화가 드라마가 되고, 그리고 영화화되고, 또 누군가가

연극과 뮤지컬, 게다가 도시락통, 인형, 그리고 비디오 게임까지 만든다든지, 아무개 씨가 팝스타가 된 후 배우가 되고, 의류, 향수, 가구 브랜드를 거느린 사업가가 되는 식으로 말이다.

그래도 미술은 다르지 않았나? 그녀는 복도 끝의 문을 향해 걸어가던 중, 주머니 속에서 작고 단단한, 열쇠일지도 모르는 무언가를 꺼내 들었지만, 눈으로 이를 확인할 필요성은 느끼지 못했다. 미술은 **단일성**에 의존한다고 그녀는 생각했다—아니, 그러길 바랐다. 미술 작품은 단독적이고 자립적이었다. 다른 무언가가 될 수 없었고, 유동적이지 않았다. 하지만 그녀는 초인종을 누르며, 꼭 그렇지만은 않다는 점을 알게 됐다. 미술 작품들은 복잡하게 얽히고설킨 상호 의존적 관계들 속에 존재했고, 내용과 양식 외에도 변수들이 수두룩했다. 예를 들자면, 문화적 배경과는 무관하게 누구나 단색화를 그릴 수는 있다. 대부분의 건장한 인간은 이론적으로 캔버스를 하나의 색으로, 그래 붉은색으로 칠할 수 있다. 살아 있는 모든 사람들이 그리 한다면, 그 수십억 개의 그림들은 똑같지는 않더라도 비슷하리라고 그녀는 생각했다. 간단하고 쉬운 일일지 몰라도 단색화를 실제로 그리는 사람들은 소수에 불과했고, 또 이를 자신의 작품 세계에 편입시키고, 사람들이 아끼고 소중히 여길 만한 무언가를 남겨 실제로 인정받는 작가들은 더욱더 극소수

24

였다. 그리고 이를 조종할 방법은 없었다. 작품을 만든 시대, 전시한 장소, 작품을 만들기 직전과 직후에 무엇을 했는지, 그리고 그 외에도 칭송받는 '중요한' 그림을 수십 년 만에 기억에서 사라지게 하는 무심한 기운들처럼 알 수 없는 요소들이 존재했다. 1959년에 추상 화가들이 얼마나 많았을까? 뉴욕만 해도 수천 명은 됐을 테고, 리오 카스텔리의 첫 뉴욕 전시에 등장했던 이들처럼 앞날이 창창한 훌륭한 화가들이었으리라고 그녀는 확신했다. 그리고 불과 몇 년 후 들이닥친 팝 아트의 물결에 모조리 휩쓸려 내려갔다.

문 반대편에서 바스락거리는 소리가 났고, 그녀의 팔은 일종의 손전등 같아 보이는 작은 물체를 집어 들었다. 그녀는 단추를 눌렀고, 초록색 광선이 문구멍 안을 가득 채웠다. 소란이 들렸고, 그녀는 뒤로 돌아 양쪽으로 나 있는 집 문들을 지나 승강기로 향했다.

첫발을 내딛는 젊은 작가에게는 열린 문처럼 중요한 것도 없다고 그녀는 생각했다. 가진 것도 없고, 알아주는 사람도 없고, 불러주는 사람도 없다. 커리어에 추진력이 붙기 시작하면 새로운 일 하나하나가 기적이다. 첫 단체전, 첫 개인전, 첫 잡지 기사, 첫 판매, 첫 호의적 평론, 첫 비판적 평론, 유럽에서의 첫 전시, 미술 기관에서의 첫 전시, 유명 비엔날레에서의 첫 전시, 첫 커버스토리. 이렇게 수많은 길이 열리는 일은 엄청난 자아도취적

환상이고, 게다가 거창한 야단법석을 동반하는데, 미술계 사람들은 문이 열리기 시작하는 이 시기에 대해 호들갑을 떨며 자녀의 생일, 성인식, 졸업식, 그리고 첫 아파트를 챙겨 주는 부모처럼 굴기 때문이었다. 많은 사람들에게는 단순히 새로움에 대한 막연한 추종이고, 어떤 사람들에게는 치밀한 계산이다. 한편, 성공적인 커리어들은 보통 모든 중요한 주제와 도착(倒錯)들이 농축되어 나타나는 아주 생산적인 (5년 남짓 되는 짧은) 시기들로 시작되고, 사람들은 새로운 개념의 창출을 지켜보는 일을 진심으로 즐거워한다.

이 모든 것들은 차츰 잦아든다. 한 10년 정도 꾸준히 작업하고 나면 경력이 쌓이고 전시를 하니까 자신이 복받았다고 생각하는데, 돈을 적게 벌기도 하고, 많이 벌기도 하고, 사람들이 최신 작품을 전작들보다 좋아하기도 하고, 싫어하기도 하지만, 천만다행으로 모든 문들은 계속해서 열려 있고, 일은 순조롭게 진행된다. 이제는 기계 장치의 일부분이 되어 버린 것이다.

하지만 점점 잠식해 오는 문제들이 눈에 들어오기 시작한다. 건방진 놈처럼 보이기는 싫으니까 이런 걱정들을 입 밖으로 꺼내지는 못하지만, 속은 타들어 간다. 들러리가 되는 일은 가슴 아프기는 해도, 사람들이 더는 호들갑을 떨어주지 않기 때문은 아니다. 더 걱정스러운 점은 모든 문들이 열린 뒤에는 닫히는 일만 남았다는 사

실이다. 컬렉터들과 큐레이터들의 관심이 시들시들해지고, 작품의 질이 떨어지거나, 단순히 소재가 고갈된다. 하지만 이마저도 가장 큰 시련은 아니다. 제일 큰 문제는 문들이 열리고, 기계 장치의 일부분이 된 후 **이게 다란 걸, 이 이상은 아무것도 없음**을 자각하는 일이다.

사람들은 보통 '무언가를 향해' 일을 하고 있다고 느끼고 싶어 하는데, 일반적인 직업을 가진 사람들은 진급, 또는 더 많은 권력, 봉급, 자유 시간, 복지 등을 향해 나아가며 성취감을 느끼고, 혹은 추가적인 자격 취득을 위해 학교로 돌아가거나 직업 자체를 바꾸기도 한다. 반면에 좋은 작가치고 더 높은 봉급을 '위해서' 또는 '보스'가 되기 위해 작업하는 사람은 없다. 단지 자신이 내놓을 수 있는 최고의 작품을 가능한 한 오랫동안 내놓을 수 있기를 바랄 뿐이다. 한평생 작가이기를 바라고, 오로지 자신만을 위해서 작업하며, 미술계는 권력과 위계질서로 가득할지라도, 그 구조 안에서 작가 개인의 위치는 그리 명확하지 않다. 이때 자기 자신에게 물어보게 된다. 나는 단순히 이 돈과 취향을 생산하는 체제의 일부분이 되어, 죽을 때까지 무언가를 만들어 내야 하나? 한때는 생사의 문제 같았지만, 엄청난 직업이기는 해도 이제는 단지 직업이 되어 버린 미술 작업에는 지금 무엇이 걸려 있는가? 다시 말해, 갤러리들을 통해 판매되는 작품의 수익으로 생계가 유지되고, 미술관 수준에서 전시를 한

다면, 구조적으로 바뀔 점은 많지 않으며, 더 깊은 의미와 갈 길은 내면으로부터만 온다는 점을 인정해야 한다. 이제부터의 모든 발전은 작업 그 자체, 그리고 이 섬세한 체계를 유지시킬 방법을 궁리하는 당혹스러운 자유로부터만 올 테다. 그 모든 문들을 여는 일은 진정으로 해야 할 말을 하기 위해 목을 푸는 헛기침에 불과했으며, 앞으로 열어야 할 문들은 작품 속에만 존재함을 이해하게 된다. 이는 물론 그녀의 의견일 뿐이었고, 많은 작가들의 생각은 다르다는 사실을 그녀는 알았다. 다수의 작가들이 열고 싶어 하는 문은 순전히 돈과 권력에 연관돼 있었고, 미술은 이를 이루기 위한 수단이었다.

사람들은 왜 미술 작품을 만들까? 이 질문이 시사하는 바는 숨이 막힐 정도로 너무나도 방대했다. 대부분의 미술 작가들은 자신의 동기를 알거나 이해하지 못했고, 영감이 달아날까 두려워 자아 성찰을 기피하기까지 했다. 그들의 의도와 욕망은 외부에서 간파하는 편이 더 수월했는데, 그녀의 경험상, 내리쬐는 늦은 오후의 햇살에 윤곽이 뚜렷해지듯이, 작가들은 성공을 맛봤을 때 민낯이 드러나기 시작했다. 작업만으로 생계가 유지되고, 한숨 돌릴 만할 때, 기계 장치에 완전히 장착됐을 때, 이 때야말로 그들이 처음부터 뭘 좇았는지가 드러나게 된다. 미술 작가들의 커리어에서 나타나는 동기는 크게 네 가지라고 그녀는 결론지었다.

1. 자유

어떤 사람들은 미술이 근본적으로 자유로워서, 하고 싶은 일을 하고 싶을 때 하고, 스스로 기준을 세우고 작업하며, 질문하고 답을 찾고, 머릿속에 떠오르는 과제들을 탐구하고, 무엇보다도 얽매이지 않을 자유 때문에 미술의 길로 들어서게 된다. 이토록 단순하지만은 않음을 그녀는 알았다. 모두가 어떠한 방식으로든지 제약을 받고, 성공적인 작가는 진공 상태가 아닌 얽히고설킨 관계와 책임들 속에 존재함을, 최소한 작업을 계속하기 위해 작은 사업을 운영할 책임이 있음을 그녀는 이해했다. 그래도 요점은 분명했다. 사회의 많은 영역들과는 달리, 미술은 제약이 없는, 또는 위반함으로써 보상받는 명목상의 제약들이 존재하는 공간으로 이해됐다. 그녀는 마르셀 뒤샹을 이 첫 번째 범주 안에 포함시켰다.

2. 공예

어떤 사람들은 유독 이것저것 만들기를 좋아해서, 단순히 손으로 (또는 전화, 인터넷 등 다양한 손의 연장 도구들을 이용해) 무언가를 다다익선으로 만들고 싶어서 미술을 했다. 개념 미술이나 '포스트스튜디오 아트'와는 달리, 이와 같은 작업은 미술 작가가 되는 이유에 대한 대중적 인식과 부합했다. 멋들어진 것들을 만들기 위해서. 공예라는 동기는 모든 종류의 작업에서 나타나고

는 했지만 (목탄화에 대한 선생님들의 칭찬에, 테라핀의 향기에, '창작'의 즐거움에 이끌려 분명 대부분의 사람들이 미술을 시작하게 된 이유였지만, 그녀는 미술을 증오하고 파괴하기를 원하는 이유도 별반 다를 바 없다고 믿었다) 돈 많고 성공한, 장난감들로 가득한 커다란 작업실을 가진 주로 남성 작가들에게서 가장 극명히 나타났는데, 어느 날은 도예를 탐구하고, 다음 날은 스크린 프린팅을 감독한 뒤, 출판물을 제작하거나 동으로 무언가를 주조하는 식의 남자들 말이다. 그들은 **멈출 줄을 몰랐고**, 이런저런 작업을 통해 분출해야만 하는 광적이고 활발한 기운으로 가득했다. 이러한 작업을 위해서는 조수, 기계, 창고, 구조물이 필요했고, 그들의 딜러들은 기꺼이 조력하며 과잉 생산품을 처리해 줬다. 이와 같은 작가들의 주목적은 돈이 아니었지만, 사람들은 대개 그렇다고 생각했는데, 이들은 집착적일 만큼 생산적이고, 대중적인 작업을 하면서, 경제적으로도 성공했다는 정곡을 찔렀기 때문이다. 이런 작업 방식에서는 즐거움이 느껴졌고, 그녀는 이런 작가들을 질투했다. 아주 즐겁지만, 근본적으로 단순한 과정으로부터 작품들이 탄생하기 때문에, 가장 큰 문제는 품질 관리였다. 이런 작업을 하면서 탁월한 직감과 엄격한 기준이 없다면, 순전한 재미에 이끌려 똥인지 된장인지 구분을 못 하게 된다. 평론가들은 대체로 이런 작업에 관심이 없었고, 역사적으

로도 경시됐지만, 로버트 라우션버그 같은 예외도 존재
했다.

3. 돈

또 어떤 사람들은 돈 때문에 미술을 좋아했고, 돈이 그
들에게는 일종의 자유였다. 물론 "그냥 돈을 벌고 싶어
서" 냉소적으로 아무거나 만들어 내는 작가들도 많았지
만, 그녀는 이런 작가들이 아니라 정말로 미술계와 금융
의 별난 관계에 흥미를 느끼는 작가들을 떠올렸다. 미
술 작품이라는 상품은 다른 모든 상품들과는 분명 달랐
다. 미술 작품은 실용적, 객관적 가치의 제약을 받지 않
기 때문에 작품의 가치는 욕망과 탐욕에 의해 부풀려졌
고, 이런 속성들은 본래 끝이 없었다. 많은 미술 작가들
은 이렇게 혼란스럽고 통제 불가능한 분야의 일원이라
는 사실만으로도 들뜨고는 했다. 그들은 저녁 식사 자리
와 전시 개막식에서 만나는 컬렉터들을 닮아 갔고, 서로
직감과 전략을 공유하는 도박사들 같았으며, 이 광란의
도가니에서 다 같이 부자가 된다면 더더욱 좋았다. 아니
면 작가들은 간혹 한 10년 정도 멀쩡히 작업하고 난 뒤,
자신의 작품이 역사를 뒤바꿀 가능성은 희박함을 깨닫
고, 조금 느슨해지면서 완전한 작업의 자유를 포기하고,
작품의 수준과는 별개로, 또 그들에게는 다행으로 대개
는 작품의 수준에 반비례해서 흘러들어 오는 돈을 가지

고 노는 일에 전념하게 된다. 여기도 물론 예외는 있었는데, 미술계의 경제성에 매료됐지만 대체로 흥미로운 작업을 이어나간 앤디 워홀이 대표적이었다.

4. 사교

그리고 또 어떤 사람들은 미술계가 학계의 지적 무게, 패션계의 화려함, 월가의 도박성을 모두 갖췄음에도, 겉보기에는 누구나 입장 가능한 무료 공연과 같은 파티임을 알았다. 각양각색의 사람들이 이 파티로 몰려들었고, 모두를 위한 자리는 있었는데, 미술계는 자격증을 요구하지 않았고, 규제는 없다시피 했으며, 미술은 고정 관념의 파괴라는 미신이 이론, 패션, 경제적으로 별의별 말도 안 되는 것도 다 통용되는 분위기를 조성했기 때문이다. 그녀는 미술계를 거대한 가스 행성에 비유했다. 중심부는 미술에 대해 생각하고, 제작하고, 판매하는 핵심 인물들로 이루어졌고, 그 주위를 감싸는 거대한 뜬구름은 스핀오프, 팝업, 끼워 팔기, 한정판, 파티, 호화 출장, 홍보 활동, 행사, 잡지, 그리고 그 외의 잡다한 법석들이었다. 대기권 상층부는 정신없지만 신이 난, 길을 잃고 떠도는 영혼들로 가득했다. 아부쟁이, 한물간 사람, 안달 난 사람, 질척대는 사람, 프리랜서 백수. 그때 그녀는 잠시 생각을 멈췄고, 갑자기 이 중심/변두리 사고방식은 틀렸으며, 소위 '핵심 인물들'이야말로 중요성 또

는 영향력이 없다는 의구심이 들었다. 바로 이런 불분명함과 모호성이 그리도 도취적이었고 (사교와 교류야말로 합리적이고 교묘한 미술 활동이 아닐까?) 많은 작가들은 커리어 초반부의 문이 열리는 시기를 연장하기 위해 사교 전선에 뛰어들고는 했다. 수십 년 동안 작가 생활의 불씨를 꺼지지 않을 정도로만 유지하면, 작품이 별로여도 아주 즐겁게 살고, '유명 작가' 또는 '반항아'라는 평판을 얻으며, 돈도 많이 벌었다.

미술 작업을 하는 가리어진 다섯 번째 이유는 아마도 죽음을 따돌리려는 처절하고 암묵적인 몸부림일 텐데, 하지만 이는 모든 사람들에게 공통적이었으며, 인간이 자식을 낳거나, 건물을 짓거나, 우표를 수집하거나, 무슨 일이든지 하는 이유였기 때문에, 이 동기는 고민하나 마나였고, 생각할 필요가 없었다. 아니, 생각하기에는 너무나 고통스러웠다.

성공한 작가라면 이상적으로 네 가지 열의 또는 동기를 모두 지니지 않았을까 의구심이 들 만도 한데, 피카소가 대표적인 예로, 이런 전설적인 작가들은 드물게 등장했다. 이때 가장 유지하기 힘든 요소는 1번, 자유였다. 부자가 되고, 사교 생활을 즐기고, 만들고 싶은 것들을 마음껏 만들려면, 자유를 포기해야 함은 어쩌면 당연했다. 손으로 사물을 만들며 희열을 느끼는, 장난감을

좋아하는 남자들을 살펴보면, 그들은 분명 수많은 자유를 포기했다. 그들은 사업을 계속해서 늘려 나갔고, 이로 인해 더 큰 작품들을 더 많이 제작할 수 있었고, 이로써 더 많은 돈을 벌고 더더욱 유명해지면, 돈과 명예는 사교와 파티를 불렀고, 그래서 그들은 이 모든 일에 이리 채이고 저리 채이고는 했다—그들은 자체적으로 강한 중력을 지닌 거대 가스 행성이었다. 하지만 이 모든 일을 위해서는 더 많은 사람을 고용하고, 직원들을 위해 부동산에 투자하고, 건강 보험과 여행 경비와 생일 선물을 챙겨 주기 위해 출근해야 했다. 한마디로 경영인이 된 셈이어서, 어떤 컬렉터가 파티를 열면 경의를 표해야 했고, 자신의 작품을 소장 중인 누군가의 사설 미술관이 개막 행사를 한다면 기꺼이 날아가야 했다. 이제 상류 사회에 진입했으니 자선 행사와 이사 회의에 참석하고, 요트를 타고 사업을 논하며, 턱시도를 빼입든, 너저분한 예술가 행세를 하든, 어떠한 배역을 연기하는 셈이었는데, 그녀는 이런 일이라면 질색이었다. 그녀에게 최상의 자유란 돈 걱정을 안 해도 되고, 항상 일하지 않아도 될 만큼만 돈이 있는 상태였다. 이 또한 상당한 액수의 돈이었는데, 그녀는 돈이 필요했으며, 돈을 즐겼고, 무언가를 만들거나 파티에 참석하는 일도 즐겼지만, 분명 자유를 위해 미술을 했다. 돈과 사업에 대한 걱정은 부자유였다. 작가들은 대개 일을 더 하며 줄어든 자유 시간

을 수긍했기 때문에 그녀의 생각은 일반적이지 않았다. 그들은 여가 생활이 풍족한 미래를 약속받았지만, 계층 상승을 위해 이를 포기했던 대다수 전후 미국의 노동자들과 다를 바 없었다.

왜? 역시나 발전에 대한 믿음 때문이었다. 그녀는 운전 중인 자동차의 속력이 마치 저절로 그러듯 급격히 줄어드는 느낌을 받았다. 자신의 발이 브레이크 페달을 밟았기 때문이라고 그녀는 짐작했다. 초등학생들도 이미 다 이해했을 만큼 단순한 미국식 발전의 개념은 소비와 정비례해 모든 것이 나아진다는 인식이었다. 이는 단지 축적의 문제가 아니라, 개인적 삶의 범주 안에서 문제를 해결하고 발전해 나가기 위해 소비를 한다는 개념임을 그녀는 알았다. 학업, 첫 직장, 결혼, 육아 등의 관문을 통과하고 나면, 그 이후의 발전은 소비로 측정됐다. 꼭 스포츠카나 성형 수술이 아니어도 됐다. 예를 들면, 고급 매트리스처럼 좀 더 실용적인 듯하지만, **삶을 향상시키려는** 동일한 의지에서 비롯된 무언가를 구매해 중년의 위기를 웃어넘길 수도 있었다. 이러한 소비는 튀고 싶다거나 위기의식을 느껴서라기보다, 상식적인 중산층적 행동으로 합리화 가능했다. 이 느린 향상의 과정은 **자기 삶의 문을 여는** 방법이었다—이 디럭스 매트리스 덕분에 나는 잠을 푹 자고, 그래서 우리 가족을 더 잘 챙기고, 일도 더 잘한다. 이 매트리스 덕분에 나는 분명 더 좋은 사람이 '됐다'.

이러한 현상은 작가의 발전 과정과 놀랍도록 비슷했는데, 어떤 전문가층 내에서 주목받기까지의 장애물들을 넘어서면 역시 공허함에 빠지게 되고, 발전을 거듭하고 문을 열어젖히는 등의 행위를 통해 의미를 찾아 나서게 되지만, 한 가지 결정적인 차이가 있었다. 작가들은 소비가 아닌 생산을 통해 발전해 나갔다. 하지만 어찌 보면 이 차이는 별로 중요하지 않았는데, 매트리스든, 매트리스 모양의 조각 작품이든, 양쪽 모두 사치품의 생산과 소비로 찝찝한 의구심의 기운을 무마시키려는 동일한 과정의 연계된 부분들로 인식 가능했기 때문이다.

그녀는 고개를 돌려 일종의 고속도로 진입로 한가운데에 멈춘 자신의 자동차와 주위의 낮은 콘크리트 구조물들, 그리고 느릿느릿 줄지어 기어가는 자동차들을 봤다. 생각하면 할수록, 미술의 혁신성은 생산과의 독특한 관계에서 비롯된다고 그녀는 더더욱 확신했다. 교육이나 무용과 같은 다른 '창의적' 활동들과는 달리, 미술은 물질적으로 생산적인 활동이었다. 미술 작가들은 이 세상에 무언가를 내놓기를 바랐고, 이는 미술 작업을 건설, 농사, 방직과 같은 다수의 소위 창의적이지 않은 활동들과 연관시켰다. 하지만 미술이 다른 이유는 미술 작업은 경제성과 별개이기 때문이었다—작가들은 돈을 마다하지는 않더라도 이윤 추구가 **주된** 목적은 아니었다. 작가들은 평소에 별로 좋아하지 않거나 관심이 없는 작품일

지라도 단지 무언가를 만들어야만 했고, 때로는 경제적으로 부담이 돼도 작업을 계속해 나갔다. 이러한 (이론적으로 판매 가능한 제품을 만드는 노동자임과 동시에 이로 인한 이윤에는 별 관심이 없는) 특성은 자유시장 경제의 논리와 상반됐고, 근본적으로 반사회적이라고 봐도 무방했다. 미술 작가들은 이성적인 경제적 개체가 아니었다. 물론 그 밖에 많은 직업들도 마찬가지였지만, 많은 사람들이 기꺼이 적은 돈을 받으며 추구하는 일을 하는 반면, 작가들은 **아예 돈을 받지 않고** 일을 하고는 했다. 바꿔 말하면, 미술 작업이라는 충동은 현대 자본주의 생산의 범주 안에 속하지 않았고, 그렇기 때문에 자신을 미술 작가라고 소개하는 일은 당혹스러움과 연민을 자아내기 마련이었다―'미술 작가'는 경제적으로 말이 안 되는 직업이었다. 하지만 또 한편으로는, 미술 작가들을 철부지 취급하는 사람이 몇몇 작가들이 실제로 얼마만큼의 돈을 버는지 생각해 본다면, 투기의 정점에 있는 미술의 위치가 수긍이 되고, 비교적 경미한 노동의 대가를 크게 부풀리는 작가들의 기민함에 감탄할 테다. 미술 작업의 비이성적 동기와 미술 작품이 끌어들이는 비이성적 대가의 역설은, 미술계의 중심에 놓여 가까이 오는 이들의 감각과 시야를 왜곡시키는 광기 어린 자석이었다.

미술 시장이 얼마나 변덕스럽고 매혹적인지에 한번

빠져들면, 미술의 혁신성에 대한 논쟁은 뒷전이 돼 버린다고 그녀는 생각했다. 어떠한 작품이 시장에 진입하는 순간 더 이상 작품이 아닌 하나의 상품, 아원자 입자처럼 불규칙적이고 예측 불가능하기는 해도 그저 또 하나의 상품이 되고 만다. 이해하기 쉽도록 미술 작품을 공식에서 제외하고, 미술의 진정한 혁신적 단계로 대두되는 미술 작업에만 집중해서 생각해 봐도 좋았다. 애당초 경제적으로 말이 안 돼서만이 아니라, 작품으로 돈을 많이 버는 작가들마저도 돈 이상의 무언가를, 이를테면 시간과 공간을 중요시하기 때문이었다. 원칙적으로는 누구나 더 많은 시간과 공간을 원하기 때문에, 직업을 불문하고 같은 생각일 테다. 이는 결국 새 차, 새 얼굴, 새 매트리스, 그리고 새 매트리스 모양의 조각 작품을 즐기는 방법이었다. 하지만 현실적으로 자기 자신을 위해 더 많은 시간과 공간을 누리는 일은 발전의 제동과 그로 인한 감봉을 의미했다. 실제로 이런 일이 얼마나 드문지는 초고속 승진을 뒤로하고 귀농한 헤지펀드 매니저가 뉴스에 나온다든지, 또는 어떤 정치인이 '가정에 충실하기 위해' 사퇴한다면 일반적으로 무슨 일을 말아먹은 대가를 치른다고 인식된다는 사실을 통해 짐작 가능했다. 하지만 훌륭한 작가들은 정말로 시간과 공간을 최우선시했는데, 이는 더 많은 작품을 만들기 위한 필수 조건들이기 때문이었다. 많은 성공한 작가들이 이러한 이유로

짐을 싸서 작업실을 외딴곳으로 옮기고는 했다—크리스 오필리, 아그네스 마틴, 브루스 나우먼 등 셀 수 없이 많았다. 이는 장뤼크 고다르, 밥 딜런, 퍼트리샤 하이스미스 등의 은둔적이다 못해 염세적인 성향이 증명하듯, 시각 예술뿐만 아니라 예술 전반적으로 그랬다.

역시나 미술은 현대 경제 질서 속에서의 독보적인 위치에도 불구하고, 이상하고 비논리적인 활동으로 볼 수밖에 없었다. 미술은 마음을 다잡고, 죽기 살기로 노력하고, 최선을 다한다고 되는 일이 아니었고, 계산하고, 회의하고, 주문을 넣는 일이 아니었다. 미술은 분명 사업이었고, 이는 상식적으로 사업을 운영하는 방법이었지만, 데이미언 허스트의 경우가 그렇듯 이런 식의 접근 방식은 상품의 질과 가치를 떨어트리고는 했다. 미술은 자랄지 말지, 또 왜 그런지, 아무도 모르는 온실 속 화초와도 같았다. 찰나의 직감과 신의 한 수는 심심하고 안절부절못할 때, 작업실에서 깨작거릴 때, 정처 없이 떠돌아다닐 때, 전시들을 둘러보고 잡지를 훑어보고, 블로그를 탐독할 때, 꼭 그럴 때만 가능한 듯했다. 그리고 이렇게 빈둥거리기 위해서는 충분한 시간과 공간이 필요했다.

하지만 역설적으로 미술의 목적은 언제나 시공간의 폐기였다. 미술은 종교와 같이 초월을 목표로 비물질성과 영원성을 추구했다. 미술은 소통의 수단만이 아닌 삶

과 행동에 대한 헌신이자 의지의 표현이었으며, 회귀에 대한 저항이었다. 물론, 시공간의 폐기는 섹스, 마약, 로큰롤 그리고 폭력(모든 접근 금지의 영역들)의 목적이기도 했다. 하지만 결국에는 디지털 문화만이 이 목적을 달성 가능해 보였다.

그녀는 차에서 내려 고속도로 진입로 옆의 조경용 상록수들로 빼곡한 숲속으로 들어갔고, 그곳에 서 있던 호리호리한 소년을 붙잡아 격렬히 끌고 갔다. 소년의 작은 몸이 맥을 못 춰 차 안에 욱여넣어질 때까지 그녀는 그의 머리를 차 천장 모서리에 강타했다.

그녀는 속력을 내 출발하면서 방금 자신이 무슨 짓을 했는지 돌이켜봤다. 최하위의 노동은 분명 삽질이나 그 밖에 순전히 육체적인 활동들처럼, 비활성 물질을 다루는 일이라고 그녀는 생각했다. 수레를 민다거나, 트럭에 화물을 적재한다거나, 기계를 조작하는 일처럼 말이다. 육체적으로 물질을 한 곳에서 다른 곳으로 옮기는 일이야말로 최하위의 노동이라는 데에는 논란의 여지가 없는 듯했다. 가장 단순하고, 가장 힘들고, 가장 보수가 적은 일. 이 명제를 간단히 뒤집어 봐도 좋았다. 무형 물질을 한 가상 공간에서 다른 가상 공간으로 옮기는 일은 가장 달콤하고, 가장 힘 안 들고, 가장 보수가 높은 노동이었다. 일반적으로 그렇듯, 파생 상품 거래와 같은 일을 고귀하고 달콤하다고 여긴다면, 이는 명백한 사실이

었다. 그렇다면, 최상위의 노동은 비물질성과 떼려야 뗄 수 없었다. 이러한 구분법은 철통같아 보였는데, 최하위 노동자들은 평생 무형의 사회적 상징들을 조작할 기회가 없을 테고, 최상위 노동자들은 삽질은 고사하고 따분한 육아와 같은 일상적인 노동까지, 대다수의 물리적 일들을 기피할 테기 때문이었다.

하지만 이와 같은 공식에 미술 작업을 대입하기란 곤란했다. 미술 작업은 추상적 상징과 규율을 다루는 일임과 동시에 육체적 노동이기도 했다. 미술의 영역에서는 삽질과 상징성을 **동시에** 추구 가능했고, 분명 어디엔가 꼭 이러한 작업에 몰두 중인 작가가 존재할 텐데, 다수의 현대 미술은 이 두 영역을 조화시키는 데에 몰두했기 때문이다. 삽질하는 작가는 분명 무언가를 **나타내기** 위해 삽질을 했는데, 물리적 노동은 인간의 노동 그 자체임과 동시에 예술로서 제시됐고, 단순한 기계적 업무가 아닌 그 이상의 무언가를 표현하기 위한 원형이었다.

어떻게 무형 물질에 형식을 부여할까? 이는 현재 많은 젊은 작가들이 직면한 최우선의 과제였다. 어떻게 삽질해 놓은 땅과 같이 실재하지만 무의미한 무언가에, 구글 기술자들이나 고빈도 매매자들의 교묘한 작업에 상응하는 겹겹의 의미를 부여할까? 한편 이는 시대와 장소를 불문하고 미술의 거대한 과제이기도 했는데, 개념과 신화와 감정 들은 이것저것으로 변모되기를 거부하

기 때문이었다. 실질적으로 이는 불가능했다. 이와 같은 변형은 마법적 부정을 통해서만 일어났다. "이 흙은 점토 덩이에 불과하고, 나는 이것의 물질성을 감상하며, 양감과 질감을 음미하기도 하지만, 동시에 이것이 사람의 몸임을, 그리고 이 몸 또한 고차원적이되 보이지 않는 무언가를 대체함을 이해한다—아름다움 또는 악함과 같은 무언가를." 이상적이라면 찰나에 일어나는 이 복잡한 흐름은, 왜 미술이 종교와 나란히 발현했는지 보여 줬다—둘 다 믿음에 기반했다.

비물질과 물질을 조화시키는 과제는 오늘날 새로운 중대성을 띠었다. 이미지는 더 이상 고정된 고유의 시공간적 특성을 지니지 않았고, 당혹스러울 정도로 증가한 이미지의 영향력은 엄청난 가치의 하락을 동반했다. 많은 이들은 정보의 공간, 또는 시공간의 요소가 결여된 유동적인 데이터의 영역에서 삶의 일부분을 살아갔다. 우리의 관심과 경험의 일부분이 시공간이 부재한 데이터의 장[場] 속에서 이루어지고, 우리 자신이 우리의 몸을 보이지 않는 비물질적 힘에 귀속시키는 마법적 부정그 자체의 산 증거일 때, 미술의 역할로는 무엇이 남는가? 우리는 어떻게 이미지와 물질의 상호 관계라는 축약을 통해 혼란스러운 현시대의 권력과 영향 들의 상호작용을 나타낼까?

이에 대응해 몇몇 공통적인 작업 방식들이 생겨났다.

제일 흔한 방식은 가장 직접적인 방법이었다—평면적 형식(예를 들자면 종이에 잉크젯 프린팅)과 입체적 형식(예를 들자면 3D 프린팅)의 인쇄술. 평면 인쇄는 양극을 조화시키는 빠르고 간편한 방법으로, 작가들에게는 젖줄이나 다름없었다. 순환 중인 정보를 잡아 와 조련하고, 조작한 뒤, 추후 감상을 위해 가두어 두는 일. 평면 인쇄는 이미지를 표피로 변화시켰다. 물론 종이에만 인쇄할 필요는 없었는데, 차갑고 냉철한 자본주의적 현시대를 나타내기 위해 합성 알루미늄에 인쇄하거나, 상업과 겉 포장의 일회성, 그리고 천박함을 표현하기 위해 아크릴에 인쇄해도 좋았다. 어쩌면 뻣뻣한 판면이 아닌 마일라처럼 접히고, 구겨지고, 휘는 유연한 소재 위에 인쇄해 기구한 이미지에 노골적으로 물질성을 부여할 수도 있었다. 하지만 이미지라는 표피는 간사했고, 뼈대는 언제나 표피에 굴복했기 때문에, 어떠한 피상적 기구함도 허상이었다. 이는 3D 모델링의 교훈이 아니었나? 컴퓨터 제작된 세계에서 입체적 와이어 프레임은 부수적일 뿐, 표면이 최우선적이었으며, 표면의 해안가에서 가상의 빛이 굴절되고, 노닐고, 흩어지며, 계속해서 재생되고 사라지는 알고리듬의 파도가 되어 부서졌다. 어떠한 작가가 이러한 물질을 손에 넣으려 한다면 무엇이 한 움큼 잡힐까? 단지 더 많은 물질일 뿐, **이미지** 그 자체는 절대로 아니었다—한 맺힌 공업용 기판들, 한때 이

43

땅을 뒤덮었던 태초의 공장들의 잔향, 신경 쇠약적 티커 테이프 기계의 분출물. 이와 같은 역설에 이끌려, 많은 작가들은 인쇄를 뒤로하고 모델링과 렌더링을 통해 기묘한 세계들을 산출해 냈다—애니메이션은 인간의 표피로 만들어진 무인의 삽이 삽질해 만든 디지털 참호들의 망을 표현하고, 각각의 새로운 참호는 지금 지구 어딘가에 존재하는 부자 동네의 일류 성형외과 의사의 절개에 상응하며, 또한 이 프로그램의 촬영과 시퀀싱을 담당하는 알고리듬은 원래 레이디 가가의 무대를 위해 만들어졌었다... 아니면 국방부였나, 토렌트는 불분명했다....

다른 작가들은 마땅히 이미지에 대해 회의적이었지만, 이미지를 완전히 회피하기란 불가능했기 때문에 교묘하고 우회적인 접근 방식을 모색했다. 인쇄나 CGI 대신 CNC 라우팅을 통해 인터넷에서 찾은 JPEG의 모양대로 물체를 잘라낼 수도 있었다. 시각적 정보의 기반과 바탕을, 표피 아래의 뼈대를 강조할 수도 있었다. 서버, 케이블, 하드 드라이브, 압전 센서, 화면 등을 직접적으로 보여 주거나 세라믹, 실리콘, 액정, 레이저 소결된 폴리에스테르, 알루미늄 타공판 등의 노골적인 소재들을 이용해 표현하거나. 평면 인쇄의 비물질-물질로의 흐름을 뒤바꿔 놓는 3D 프린팅을 활용할 수도 있었다. 여기서는 물체가 숫자들로 변한 뒤 다시 되돌아왔는데, 다만

프리즘을 통과해 위아래가 뒤집힌 빛줄기들처럼 다를 뿐이었다. 3D 프린팅의 매력은 명확했다. 많은 사람들은 자신들 또한 일종의 마법의 문을 통과해, 이제는 살과 피와 마찬가지로 숫자들로도 몸이 이루어졌다고 느끼지 않았나?

이런 부류의 미술 작품들은 사물성, 물질성, 그리고 제조를 다룸으로써 이미지의 지배를 벗어난다고 생각할지도 모른다. 하지만 첨단 공업 상품을 규정짓는 모든 특성을 체현하는 덕분에, 이러한 작품들은 흥미로운 피사체가 되어, 끊임없이 포스팅되고 재포스팅되면서 영락없는 화면 속의 유령처럼 보이곤 했다. 작가들은 물론이 점을 인지했고 (수백만 개의 이미지로 쪼개어지는 일은 모든 그럴싸한 것들의 운명이었다) 이는 단순히 또 다른 공연과 유희의 계기로 인식돼야만 했다.

하지만 앞뒤 안 가리고 현대성을 좇는 일은 위험했다. 미래 세대가 지금의 물질과 지금의 이미지 간의 상호 작용을 곧 구식이 될 현재성이 아닌 보편적이고 영속적인 논제들(생명정치, 탈물질화에 대한 불안감, 네트워크화 된 삶)의 기호들로 이해하리라는 데에 이 작가들은 도박했다. 그래서인지 어떤 작가들은 물질과 비물질 사이의 어떠한 대립도 조화시킬 필요성을 느끼지 못해서 표피와 뼈대의 논제 자체를 부정했고, 그 대신 정보의 광속 통행로를 타고 더 나은 곳에 도달할 듯이, 온라인상

에 존재하는 그대로의 이미지와 밈들의 흐름을 다루는 방향으로 나아가야 한다고 주장했다. 다른 이들은 코드 그 자체에 주목했다—분명 눈에 보이지는 않지만 명백한 물질적 효과를 동반했고, 프로그래밍 언어만큼이나 법규와 분자 배열에서 가치를 발견했다. 이러한 작가들은 흔히 재분배의 행위를 작품으로 간주했고, 이 주장에도 일리가 있다고 그녀는 생각했다. 맥락은 창작과 동일했다.

긴 복도를 지나 일종의 사무실로 발길을 따라 이동하는 동안 그녀는 중경(中景)을 바라봤다. 자신이 여기서 뭘 하는지 관찰하거나 심지어 시야의 초점을 맞출 필요도 없었고, 이는 왠지 모를 평온함을 가져다줬다—물질 세계의 어리석음을 태평스럽게 무시함으로써 오는 고요함이 존재했다. 사실 꼭 그렇지만은 않았는데, 그녀는 사물의 세계에도 속했기 때문이다. 하지만 교류에서 의지를 배제하고, 숫자의 강이라는 강물 속의 돌처럼 삶이 자신을 휩쓸고 가도록 내버려 둠으로써 그녀는 큰 평화를 얻었다. 그녀는 의식의 숨결이었고, 기계 장치에서 해방된 순수한 열망이었다.

인공 해적

그녀는 컴퓨터 단말기 앞에 앉아, 마치 꼭두각시를 조종하듯 놀랍도록 능숙하고 일관되게 손가락을 자판 위로 움직였다. '컴퓨터 단말기.' 그녀는 생각했다. '왜 단말기인가?' 초창기 컴퓨팅의 퇴화한 단어, 하나의 메인프레임 컴퓨터가 클라이언트들의 지역 통신망을 담당하던 시절, 자체적 컴퓨팅 능력이 없는 접속 지점들, 바퀴의 살들, 종점들.

컴퓨터와 네트워크의 역사는, 서로 뒤엉켰지만 꼭 가지런하지만은 않은 이중 나선과 비슷한 모양새를 지녔음을 그녀는 알았다. 초기 컴퓨터들은 네트워크에 의존했고, 꽤 제한적이고 전문적이기는 했어도 네트워크가 전부였다. 그녀는 1977년 한 영국 대학교의 공학부를 상상해 봤는데, 각각의 컴퓨터는 말 그대로 하나의 종점이었고, 해결해야 할 문제들을 송신하는 중앙 VAX 컴퓨터에 의존 중인 신경 말단이었으며, 각각의 단말기는 캘리포니아 예술대학의 동료들과 전자 통신을 주고받으며 함께 던전 앤 드래건스 느낌이 물씬 나는 오픈 소스,

텍스트 기반 비디오 게임을 코딩 중인 꾀죄죄한 남자가 지키고 앉아 있었다. 비상업적 네트워크, 전후 시대의 새로운 대학교들, 오픈 소스 프로그래밍, 국제 협력, 텍스트 기반 비디오 게임. 이 모든 개념들은 하나같이 유례없는 이상주의의 시기를 시사했다.

그녀는 자신의 스크린을 힐끗했고, 한줄 한줄 늘어나는 코드를 봤으며, 자판을 치는 자신의 손가락을 봤는데, 순간적으로 넋 나간 벽돌공이 된 듯한 기분이 들었다. 하지만 그녀는 무엇을 짓는 중이었나? 한 발 뒤로 물러서서 관찰 가능한 자립적인 구조물이었나, 아니면 그녀는 지하 세계처럼 밖에서는 보이지 않는, 어쩌면 관개 수로들의 망과 같은 무언가를 짓는 중이었나?

80년대에는 수십만 대의 개인용 컴퓨터들이 도입됐고, 이는 컴퓨터와 네트워크의 관계에서 두 번째 단계를 열어젖혔다. 대부분의 이러한 PC들은 연결 기능이 전혀 없는 채로 판매됐지만, 네트워크는 아직 드물었기 때문에 문제가 되지 않았고, 어차피 80년대는 워드 프로세싱, 데스크톱 출판, 그리고 데스크톱 이것저것의 시대였다. 핵심은 개인의 능력을 향상시켜 주는 자족적인 디지털 세계의 구축이었다—가정용 컴퓨터, 자택 근무, 소규모 사업체. 물론 네트워크는 존속했지만, 존재 여부도 모르고 관심도 없는 대부분의 새로운 PC 사용자들에게는 없는 것이나 마찬가지였다. 개인용 컴퓨터는 원래 사

용자들이 프로그래밍하도록 제작됐지만, 새로운 사용자들은 더 이상 골치 아픈 일에 별로 관심이 없었기 때문에 이러한 측면은 드러나지 않았다. 어떠한 형식의 관용구에 관심을 갖는 이들은 많아도, 문법에 관심을 갖는 이들은 드물다고 그녀는 혼잣말했다.

하지만 이 중간 단계는 네트워크를 맛깔나게 만들어 수익화하기 위해 무대 뒤에서 분투했던 사람들에게 가림막을 쳐 준 단순한 이상 현상이었다. 90년대에는 웹 브라우저가 도입됐고, 모두 머지않아 네트워크에 다시 빠져들었으며, 또 한 번 단말기라는 말이 어울리게 됐다. 그러고는 스마트폰과 태블릿이 부상했고, 이제 최신 개인용 컴퓨터들은 초창기의 개인용 컴퓨터들과 유사했다. 자체적인 소규모 컴퓨팅 능력, 클라우드 속 중앙 컴퓨터에 의존하는 일개 클라이언트들, 그리고 대개 초창기 비디오 게임 관련 정보를 서로 주고받으며 이를 운용하는 꾀죄죄한 젊은 남자들. 그녀는 우주 규모의 형벌용 채찍을 상상했다. 지구를 둘러싸는 말도 안 되는 길이의 수백만 개 채찍 가닥들이 후려치고, 갈기며, 찢는데, 이 모든 채찍 가닥들은 하나의 견고한 손잡이로 묶여 있었다. 그런데 이 손잡이는 누가 쥐고 있었나?

이런 질문들에 몰두하던 중, 그녀는 자신의 손가락이 자판을 치는 일을 멈췄음을 알아차렸다. 코드는 줄줄이 사라지고, 감시 카메라 영상처럼 편집이나 카메라 움직

임 없이 하나의 긴 싱글 테이크로 이루어진 듯한 영상으로 대체됐다. 축축한 분홍색 천으로 된 둥지, 희미하고 탁한 반사광, 어둠 속으로 사라지는 반짝이는 그림자처럼 보이는 물체들을 그녀는 식별했다.

우리 시대를 수놓은 이 네트워크와 개인용 컴퓨터의 이야기를, 이전 세대의 독보적인 문화 예술적 기술이었던 영화의 역사와 비교해 보면 좋겠다고 그녀는 생각했다. 영화, 더 정확하게는 동영상의 역사 역시 개인적으로 시작해, 대중적인 중간 단계를 거쳐, 결국 극렬한 개인주의로 회귀하는 삼 단계를 거쳤다.

초기 영화 애호가들은 잠시 조에트로프, 페나키스티스코프 등 관객이 기계에 손을 대 물리적으로 동영상을 작동시켜야 하는 장치들을 고안해 내며 영화의 사적 경험에 흥미를 느꼈다. 이는 통제 가능하고, 순전히 사적인 동영상 감상을 제공한, 동전으로 작동하는 부스인 키네토스코프로 귀결됐다. 하지만 영화는 머지않아 대중 매체로 대두됐고, 이후 수십 년간 군중, 그리고 극장의 관객뿐만 아니라 문화 전반, 심지어 국가 전체를 아우르는 공통적 경험을 의미하게 됐다. 이와 같은 영역 확장의 대가로, 동영상은 보는 이의 접촉과 통제에서 벗어나 사회적 신체에 접어들었다. 이것이 중간 단계였다. 하지만 20세기 중반에 이르러서는 다시 사람이 기계를 만지고, 버튼을 누르고, 물리적으로 이미지를 조작 가능하게

한 텔레비전의 보편화로 이미 많은 변화가 일어나기 시작했다. 이러한 관람 공간은 더는 그리 사회적이지 않았으며, 개인적이고, 내적이었다. 그러나 이 새로운 대중은 공간적으로는 흩어졌을지 몰라도 같은 방송을 보도록 강요받았고, 그러므로 비록 이미지의 **시간**으로 인해서만 뭉쳐졌더라도, 아직은 하나의 관객을 이뤘다. 하지만 VCR의 등장은 이 시간적 연결 고리마저도 끊어 버렸고, 80년대에 이르러서는 이미지의 시간도, 공간도 다른 누군가와 공유할 필요가 없어졌다. PC, 인터넷, 그리고 이후 모바일 기기들의 대중화는 이러한 상황을 가중시킬 뿐이었다. 영화 「국가의 탄생」 백 주년에 이르러서는 순환이 완료됐다. 영화가 처음 생겨난 때와 같이, 이제 동영상은 또다시 각자의 기계에 손을 대 사적인 이미지를 작동시킴으로써, 이미지의 시간과 공간을 완전히 통제하는 개인들에 의해 대체로 소비됐다.

컴퓨터와 네트워크의 이야기, 그리고 동영상의 이야기 사이에는 연관성이 존재했나? 이 역사적 이야기들은 서로 소통 가능했나, 아니면 이러한 시도는 시시하고 터무니없었나? 그녀는 각 이야기의 결론을 개인의 승리로 해석해 보려 했지만, 그렇다면 이는 시장의 승리를 의미하기도 했다. 이 이야기들의 공통점은 시작, 중간, 그리고 끝이었다. 세상을 바꾼 각각의 문화 예술적 기술은 한 곳에서 시작해 다른 영역으로 넘어갔다가, 처음부터

내재했던 무언가를 실현하기 위해 서서히 귀소했다. 양쪽 모두의 경우에서 중간 단계가 이례적으로 돋보였다. 그녀는 잠시 영화 이전의 혁명인 인쇄술에서도 비슷한 궤적을 찾아보려 했지만, 이쯤에서 그만하기로 했다.

그렇다면 이 중간 단계가 특별한 이유는 무엇이었나? 이 개념은 더 깊이 생각해 볼 필요가 있었다. 네트워크와 동영상이 사회 전반에 완전히 녹아든 지금, '영화의 전성기' 그리고 '퍼스널 컴퓨팅의 황금기'를 그리워하는 사람들이 심심찮게 보였는데, 이러한 시대들은 경계가 허물어지고 모든 것이 뒤죽박죽되기 전의 아름답도록 순수한 완전한 실현의 상태를 상징했기 때문이다. 중간 단계는 청소년기와도 같았는데, 바꿔 표현하면 제도의 주름 속으로 재진입하기 전 질풍노도의 시기였고, 현대 문화는 윗사람으로서 중간 단계의 목소리를 항상 억누르고는 했다. 예를 들어, 대부분의 이미지가 CGI를 거쳐 가고, 영화는 디지털 애니메이션의 예술이 되어 버린 지금, 영화의 역사는 애니메이션의 중요성을 강조하기 위해 초기 단계와 현재의 단계가 연합해 중간 단계에 대적하는 식으로 재조명됐다. 젊은 영화학자들은 영화는 언제나 애니메이션의 예술이었고, 둘의 역사는 동시대적이라며 처음의 스톱 모션과 지금의 CGI를 강조했고, 중간 단계의 서사적 표준화는 낭만적이었을지 몰라도 결국에는 허위의식에 기초한 그릇된 실험으로 이해해야 한다고 주장했다.

그녀는 이제 일어서서 컴퓨터를, 그리고 자신이 거기에 작업해 놓은 무언가를 등지고 섰다. 무언가를 만들고 그것을 이해하기 전에 저버리는 일은 당황스러웠지만, 낯선 경험은 아니었다. 작가의 작업은 언제나 정글 속의 버려진 도시처럼 익명의 미래에 전가됐다. 그런데 작가는 폐허의 유령처럼 어떻게든 남아 있었나?

어떤 사람들은 하느님의 형상이 모든 사람 안에 존재하듯이, 제작자의 인격이 작품에 내재한다고 믿는다는 사실을 그녀는 알았다. 모든 작품은 자화상이라고 흔히들 생각한다. 부드럽고, 견고하며, 매혹적인 조각을 만든 사람은 분명 부드럽고, 견고하며, 매혹적인 사람일 테다. 하지만 사람들은 흔히 벗어나기 위해, 감추기 위해, 가장하기 위해, 새로운 현실들을 제시하기 위해 작품을 만들었고, 자신의 인간성을 벗어나지 못한다면 이러한 의도들은 덧없다는 뜻이 아닐까?

사업가와 CEO의 역할을 표방하고, 전설적인 마이크로 매니지먼트의 소유자이자, 악명 높은 완벽주의자며, 돈과 금융과의 유대는 단순한 생존 수단이 아니라 그녀 예술의 시적 요소인 제프 쿤스의 페르소나에 대해 그녀는 생각해 봤다. 머리 모양과 리무진과 멀끔한 정장만 봐도 그는 분명 그럴싸해 보였다. '사업가로서의 예술가'라는 이미지는 때로 전형적인 미국식 개념으로 여겨졌지만, 예술적 표현은 자유분방한 무정부주의 페르소나

로부터 나온다는 (비트, 히피, 펑크 문화의 유산인) 멍청한 통념 또한 그랬다. 사실 외모는 아무 의미 없는 함정이었다. 자유분방한 페르소나를 완성하는 일에 아무리 공을 들여도, 이는 대개 아버지의 규율에 대한 의식적인 반기였다. 한편, 마르셀 뒤샹, 조르주 바타유, 그리고 윌리엄 S. 버로스는 정장을 입고, 모든 증언에 의하면 예의 바르고 온화했다고 하지만, 20세기의 가장 삐딱하고, 외설적이고, 모험적인 사고를 낳았다.

작가의 외모나 페르소나와는 상관없는 내적 자아가 작품에 드러난다고 결론지어야 했다. 그리고 이러한 기운은 정말로 느껴졌다. 쿤스의 작품 (강철 토끼, 나무 핑크 팬더, 탱크만 한 알루미늄 플레이도 찰흙) 앞에 서면 언제나 거의 똑같은 느낌을 받지 않았나? 그 느낌을 정확히 뭐라고 표현하기는 어려웠지만, '쿤스스럽'지 않았나? 크기, 소재, 주제, 또는 모호한 기운의 미묘한 작용에 따라 느낌의 강도는 다르겠지만, 이 매끈한 표면들의 차디찬 거리감 속에서는 유혹과 속임수, 저변에 깔린 공격성, 그리고 먹고 싸고 성교하는 신체 부위들의 근질거림을 기대할 수 있었다. 쿤스의 작품들은 일부 초기작을 제외하고는 가볍거나, 나풀거리거나, 불안정하거나, 수수께끼 같지 않았다. 가차 없이 유물론적이고, 사실 그 자체였으며, 그리고 이 사실성은 너무나도 노골적이어서 하나의 도전이나 자극이었고, 작가와 그의 추종자들

이 내세우는 초월적, 상징적 주장들에 비추어 볼 때 특히 그랬다. "나는 쿤스라는 느낌을 받았다." 대규모 회고전 따위에서 여러 작품을 연달아 감상하고 난 후에는 이렇게 결론짓고는 했다. 그리고 그를 만나면, 그 자신의 느낌도 조금은 비슷하지 않았나? 한 사람이 자신의 예술에 의해 완전히 규정되고, 함축되고, 속박된다는 생각은 무서웠다.

하지만 그 반대일지도 몰랐다. 미술은 내적 자아의 속박이 아닌 해방이었고, 자신의 가장 절실한 감정을 세상을 향해 투영하는 행위는 안도, 중압감으로부터의 안도였다. 넘쳐흐르는 정수를 폐수처럼 뿜어내는 행위. 만약 쿤스가 미술을 하지 않았더라도, 폐수가 쌓이고 쌓여 부하 직원들에게 한 번씩 크게 터트리고는 하는 사이코패스 관리자가 됐으리라는 추측은 재미있었다. 건전한 마음의 폐수를 뿜어내는 행위는 틀림없이 누구에게나 도움이 될 테다. 그리고 그 이상의 미술의 역할은 없는지도 몰랐다. 대부분의 인간들은 불행히도 다수의 문화적, 환경적 요인들로 인해 이를 추구할 기회가 없었다.

그녀는 최소한 원칙적으로는 "모든 사람은 예술가"라는 요제프 보이스의 말을 믿었다. 자기표현은 인간적이었고, 삶의 과정에서 전반적으로 나타났다. 사람들은 표현과 창의력으로 넘쳐흘렀고, 생각과 행동 사이의 기묘한 대립은 예술을 낳곤 한다. 문제는 대부분의 사람들은

평생 형식을 찾지 못하거나, 평생 형식을 부여받지 못하거나, 평생 형식들이 **존재한다는** 가르침을 받지도 못했다. 하지만 예술 작업에서 최우선의 과제는 표현을 가능하게 하는 형식을 찾는 일이었고, 이는 어쩌면 가장 어려운 부분이었다. 좌절감에서 탄생한 위대한 예술에 대해서 그녀는 얼마나 자주 읽었던가! 작가들은 포기 일보 직전에, 화나고 지쳤을 때, 이것저것 해 봤지만 되는 일이 없고 뭐든지 그들을 무기력하게 할 때, 자신의 능력을 의심했을 때, 자신의 매체를 탓하고 예술을 증오했을 때, 그리고 그때 그들은 예상치 못했던 한 수를 통해 새로운 무언가를 세상에 내놓았다. 그들은 형식을 찾은 것이다.

이러한 처절함과 재능의 부족은 누구나 알았지만, 덤빌 엄두는 아무나 내지 못했고, 누구나 빠져나갈 구멍, 또는 탈출구를 찾아내지도 못했다. 어떤 소설가는 절실히 느낀, 몇 세대에 걸친 가족상을 완성하기 위해 수년간 애써도, 평생 알맞은 형식을 찾지 못한다. 소설이 어떻게든 완성되고 출판된다고 해도 이는 평범한 표현일 뿐이고, 그녀의 내적 자아에 솔직하지 못하며, 독자들에게 이례적이고 획기적으로 다가가지 못할 테다. 그녀가 관객을 의식하지 않고, 전통적인 형식들과 더불어, 어떠한 장르나 양식이 옳을 뿐만 아니라 그녀가 '원했다'거나 '좋아했다'는 생각을 버릴 수만 있다면, 아무리 삐딱

하거나, 미치도록 지루하거나, 말이 안 되더라도, 자신의 타고난 성향을 따라 정말로 감동적이고 절실히 느낀 무언가를 발견할지도 몰랐다. 이때 자기 자신이 뭘 하는지 모르고, 심지어 좋아하지 않더라도, 불확실성과 불안감은 그녀가 새롭고 희망찬 곳으로 진입 중이라는 명백한 신호였다.

어쩌면 좋은 예술가의 자질이란 편협하고 제한적인 모든 요소를 비켜나, 이상하고 비상식적인 한 수를 통해서 낯선 영역으로 진입하는 자연스럽고 타고난 능력일지도 몰랐다. 이는 또한 좋은 예술가로 남는 방법이기도 했는데, 어떠한 방법이나 기술의 숙달은 대개 과감한 수로 인해서만 타파되는 타성을 낳기 때문이었다. 문제는 이 모든 것들을 계획하거나 가르치지 못한다는 사실이었다. 심지어 이에 대해 논하기도 쉽지 않았다. 이 주제에 대한 그녀의 생각들도 결국에는 몇몇 상투적인 경영 문구들로 요약됐다. 자신을 발견하라, 고정 관념을 깨라, 현실에 안주하지 말라, 시류에 편승하지 말라. 좋아하지 않는 분야를 향해 일해 나아가라는 조언 또한, 겉으로 보기에는 위계적 조직과 상반되는 미학적 의미 때문에 경영 용어로 해석하기 힘들어 보였지만, 창조 산업에는 손쉽게 적용됐다. 예를 들어, 온갖 '저속함'을 탐구함으로써, 크리스토퍼 울 같은 유명한 '반(反)회화 작가들'과 아주 비슷한 방식으로 전통적인 구성, 기술, 그리고 취

향의 개념을 탈피해, 획기적이고 영향력 있는 광고와 웹 사이트를 제작하는 한 젊고 반항적인 광고 회사를 그녀는 상상해 봤다.

이와 같은 생각들은 자신이 '좋아하지' 않는 불안하고 불편한 곳으로 그녀를 인도했는데, 미술은 특별하지 않고, 작가들은 예외적이지 않으며, 순수함과 엄격함에 대한 자신의 모든 생각들이 틀렸다는 일말의 가능성을 봤기 때문이다. 미래의 작가들은 분명 공모, 평범함, 그리고 상업주의와 시장 전략과의 유대를 피하지 않으리라고 그녀는 생각했다. 한편으로 이는 쿤스를 설명했고, 쿤스는 어쨌든 과거의 작가, 또는 최소한 과도기의 상징, 팝 문화와 대중 정체성을 다룬 전후 미술의 화려한 정점이자, 무언가로 이루어진 새로운 미술을 가리키는 지표였다... 무언가로 이루어진? 타임머신을 통해 엿본다면, 미래의 미술은 어떤 모습일까?

미래의 미술은 최소한 인간적 표현으로서 인식 가능하리라고 그녀는 확신했는데, 인지해 주는 사람이 없다면 내화가 성립되지 않기 때문이었다. 사회와 감수성이 너무나도 급격히 변해 먼 미래의 인간에게만 인식 가능한 표현이라면, 이와 같은 미래의 미술을 대면하는 우리가 탱크만 한 플레이도 찰흙 앞에 선 3세기의 기독교인과 같다면 또 모를까. 이런 점들을 고려해 그녀의 가설을 향후 50년의 미술로 제한하는 편이 좋을 듯했다.

이 머지않은 미래의 미술은 분명 기술을 최대한 활용할 텐데, 기술은 우리 시대의 유일한 새로운 개념의 장이기 때문이었다. 그러므로 이는 60년대에 상업적 스크린 프린팅 기술을 차용했던 워홀, 싸구려 물건들을 빈틈없이 확대하기 위해 의료용 스캐닝 기술을 사용했던 21세기의 쿤스를 아우르는 친숙한 역사적 연장선상에 존재할 테다. 이 두 가지의 예시들이 복제의 기술에 집중됐음을 깨닫고 그녀는 생각을 멈췄는데, 미술의 영역에서 기술은 그 이상의 의미는 없는지 고민해 봤다—더 나은 복제 의미. 복제는 분명 현대 기술의 특성이었지만, 20세기의 그 누구도 재제작이 아닌 **제작**을 해내는 새로운 펜이나 붓을 발명하지 못했나? 그녀는 컴퓨터를 떠올렸다. 어쩌면 미래의 미술은 비제작과 **탈생산**으로 방향을 바꿔 이 논쟁 자체를 회피할지도 몰랐다. 하지만 어떠한 파괴적 행위도 필히 창의적으로 인식될 테기 때문에, 단순히 주장을 내놓는 일도 결국 무언가를 세상에 내놓는 일이기 때문에, 이러한 생각을 하는 와중에도 그녀는 부질없음을 알았다. 작가들이 아무리 노력해도 창작이나 의미를 실질적으로 부정한 미술 작품이란 존재하지 않는데, 관객들에게 작품이란 근본적으로 의미를 자아내는 역할을 수행하기 때문이었다. 최소한 이와 같은 과정이 작가들의 의지와는 별개로 진행되고, 그러므로 작품의 파급 효과에 적은 영향을 미친다는 사실에

그녀는 안도해야 했다. 그렇다면 실제의 시공간 속에서 주장을 펴는 작품, 손쉽게 재분배 가능한 이미지로 구상화됨을 피하는 작품의 제작이 목표일지도 몰랐다.

미래 미술의 세부적인 기술들에 대한 추측은 의미 없어 보였다. 하지만 한 발 뒤로 물러서면 더 포괄적이고, 도발적인 주장이 가능했다―미술의 미래가 어떻든, 그 미래를 잉태시키는 씨앗을 회화에서 찾지는 못할 테다. 회화는 분명 고귀한, 실질적으로 완벽한 고대의 종(種)이었지만, 희한하게도 이 완벽함이 발목을 잡았다―회화는 상어나 바퀴벌레처럼 시대착오적이었다. 회화는 주기적으로 내적 논쟁과 개편으로 인해 고난을 받았지만, 결국에는 항상 멀쩡했다. 회화라는 매체의 범주는 놀랍도록 유연했지만, 정의는 확고부동했다. 회화 작품은 벽에 수직으로 걸린 테두리 속의 평면 위에 존재해야 하며, 대체로 추상과 구상의 스펙트럼 사이 어딘가에 위치하는 색, 선, 또는 도형의 변조로 이루어진 자국들(또는 확연한 자국들의 부재)로 구성돼야 했다. 여기서 비롯되는 끝없는 가능성이 회회라는 매체의 위대함이었고, 작가들이 떠나가지 못하는 이유이기도 했지만, 이러한 범주 밖으로 조금이라도 벗어난다면 (예를 들어, 캔버스를 바닥 위에 놓는다든지, 벽으로부터 휘어지는 강철로 된 곡선 따위의 틀에 캔버스를 고정한다든지, 작품 자체를 전부 다 탄소 섬유로 만든다든지) 그 즉시 다른

매체에 속하게 됐다. 범주를 벗어난다고 해서 눈총을 받지는 않았고, '실패한 그림'도 아니었지만, 사람들은 단순히 고개를 갸우뚱하고는 조각으로 취급할 뿐이었다.

회화는 안정적이고 철저히 통제됐지만, 조각은 사회의 잡동사니에 얽매인 규제 없이 제멋대로인 생태계였다. 규칙을 어기더라도 여전히 범주 내에 있을 뿐 아니라, 범주를 넓히는 꼴이 됐다. 이와 같은 유동성은 조각을 최신 도구들에 의존하게끔 했고, 한 시대의 기술은 당대 조각의 본질을 좌우했다. 청동기 시대, 철기 시대, 정보화 시대와 같은 용어들이 탄생한 이유는 사용 가능한 새로운 물질들에 의해 한 시대가 정의되고, 미술가들과 장인들은 새로운 작업 방식들을 최대한으로 이용하다가 구식이 되면 버렸기 때문이다. 오늘날 동으로 작업하는 조각가가 몇이나 될까? 이러한 작가들은 이 고대의 매체를 의도적으로 고대를 지칭하기 위해 사용했는데, 그게 의도가 아니라면, 안 됐지만, 관객들은 어쨌든 그렇게 인식할 터였다. 화가들은 여태까지 전시했던 모든 화가들이 참여 중인 얼추 지속적인 채팅방에 입장 가능했고, 메트로폴리탄 미술관이나 루브르에 언제든지 들어가 작업에 직접적으로 응용 가능한 배움을 얻을 수 있었다. 물론 조각가들 또한 오래된 조각들을 살펴봄으로써 배움을 얻겠지만, 그사이 발전한 기술 때문에 이 일은 심각한 번역의 문제를 동반했다. 조각이 미래라고 그녀는 생각했다.

장소와 몸에 비례한 조각의 특성은 빠르게 변화 중이었는데, 단독적 사물로 응축됨과 동시에 규모와 복잡성은 커져만 갔다. 오늘날 가장 주목할 만한 조각가라고 하면 보통은 고물 장수처럼 잡동사니를 모으러 다니는 사람이 아닌, 최신 컴퓨터 프로그램과 복잡한 산업 공학을 통해 거대한 건축적 발명품을 만드는 리처드 세라, 또는 개념의 실현을 위해 새로운 영역과 공정이 요구되는 쿤스 같은 작가들을 의미했다. 이러한 작가들의 작품은 크고, 독자적이고, 단일적이었으며, 자기주장이 확고했다. "내가 여기 있다. 나를 봐라." 대중들은 이런 명확성이 필요했고, 작품의 의미, 의도, 그리고 제작 방식이 모호하더라도 작품은 단순하고 즉시 이해돼야만 했다. 작품을 통해 미묘함, 은밀한 신비, 무상(無常), 또는 신비로운 느림 속에서 피어나는 우아함을 다루는 미술 작가들은 미술계 밖의 사람들에게 알려질 생각은 버려야 했다. 대중적으로 의미 있는 미술 작품을 만들 때는 권총의 특성을 본보기 삼으면 도움이 됐다—간단하고, 친숙하고, 장전된.

이러한 상황은 공공 기관의 기반 시설들을 기대하는 현대 미술 관객들 때문이기도 했다. 이렇게 텅 비고 미니멀한 공간 속의 세심한 설치 작품은 좋게 보면 대담하고 이상적이었고, 대체로는 어리둥절하고 길 잃은 듯 보였다. 반면 단독적인 대형 구조물들(부식된 강철 호[弧],

또는 빛나는 알루미늄 잡동사니들)은 '장소에 민감할' 필요 없이 '공간을 채울' 뿐만 아니라, 미래에 대한 능동적 참여를 나타냈는데, 풍부한 지원을 등에 업은 얽매이지 않은 창의력이 전례 없는 기술력과 만나는 지점으로부터 온 급보를, 인간적 가능성의 한계를 보여 주기 위함이 아니라면, 우리는 왜 더 크고 더 좋은 전시 공간들을 짓는 중이었나?

그녀는 실험실에서 제조된 산소처럼 공기 중에 떠도는 90년대 힙합을 느꼈고, 이제 자신이 동굴처럼 생긴 북적이는 공간, 어느 호텔 로비에 앉아 있는 모습을 봤다. 잘 차려입은 젊은 남자들이 그녀를 에워싸고 앉아 구부정히 휴대 전화를 보고 있었는데, 그들의 시선은 사냥감을 지키는 동물처럼 때때로 불안한 듯이 주위를 훑었다. 그녀는 일어나 바지를 털며, 정신이 몽롱해진 이후 처음으로 지금 자신이 어떤 연대 또는 시대에 존재하는지 생각해 봤다. 그녀가 90년대 말로 순간 이동이라도 했나? 모든 시대적 기표들을 흡수하고 헷갈리게 하는 디지털 시대의 특성 때문에라도 확신하기는 어려웠다. 금융 위기 이전 30년 동안의 현상이었던 힙합의 종말은 누구나 알았고, 한편 힙합의 90년대 황금기는 이제 세련된 바, 비스트로, 그리고 부티크 호텔들의 재생 목록에서 가장 소중히 기념되고는 했다. 그녀는 의뢰된 그래피티로 장식된 육감적 콘크리트 덩어리로 이루어진 프런트로 느닷없이 향했다.

선구적 조각 작품들과의 대면이 즐거운 이유는, 미술뿐만 아니라 사회 그 자체의 미래와 마주했다는 느낌 때문이라고 그녀는 생각했다. 이와 같은 느낌은 현대적 현상이 아니었다. 이는 모든 강렬한 테크네(techne)의 발현 속에 내재하는 역설에 대한 지각이었기 때문에, 장인의 최신 창작물을 손에 든 청동기 시대 사제들의 마음도 이에 동요됐을 테다. 이러한 사물들은 당혹스러운 비인간성을 발산하면서도 인간적 경험을 전달했다. 시카고에 있는 애니시 커푸어의 거대한 「구름 문」 조각을 보러 가든, 단순히 그 사진을 휴대 전화로 공유하든, 우리는 이와 같은 이유로 기술의 제단을 참배했다—우리는 인간적인 동시에 비인간적인 무언가에 참여하길 바랐다. 이런 사물들(청동기 시대의 동상, 커푸어의 조각 작품, 휴대 전화, 인터넷)은 기술에 의해 실현됐고, 그러므로 한편으로는 우리 안에 속했지만, 또 한편으로는 우리 밖의 건너지 못할 심연 너머에서 우리를 싸늘히 바라봤다. 그리고 이는 신의 역설이 아니라면 무엇이겠는가? 이러한 약속과 역설을 내포하는 무언가를 만드는 일은 성배를 발견하는 일이나 다름없었고, 점점 친숙한 유기물들(가슴이나 손 같은 신체 부위들, 또는 소고기, 빵 조각, 과일 같은 음식물들)을 스캐닝, 프린팅, 또는 렌더링을 통해 차디찬 인공의 영역으로 밀반입하고는 하는 작가들의 성향을 설명하는지도 몰랐다.

이런 역설적 특성은 모든 예술 형식에서 나타나지는 않았다. 일반적으로 인본주의를 중시하며 소외를 멀리하는 대중 소설에서는 거의 없다시피 했다. **인본주의— 냉소주의**처럼 논란투성이인 단어. 그런데 그녀가 테크네와 대립시키는 문학적 인본주의란 정확히 무엇이었나? 논쟁의 대상이 영 어덜트 소설이든, '소설'로 통용되는 진지한 성인 문학 소설이든, 대중 소설 작품들은 몇몇 연관된 특성들에 의존했다. 명확한 윤리 의식, 사랑에 대한 믿음에 기인한 온기, 죽음과의 솔직한 대면, 인류 공통의 유한성을 공감의 유대로 재성형하는 데에 전념하는 정치적 상상계. 소설은 대개 작가 본인의 주체를 당대의 유행에 따라 모양이 변하는 그릇에 담아냄으로써, 개인의 열망과 윤리가 가족 또는 사회의 구조 속에서 어떻게 작동하는지 탐구했고, 독자들은 이로부터 유머, 의문, 희망, 강박, 그리고 연민을 자아내고는 했다. 이러한 인본주의적 서사들은 소외와 비인간성을 다루거나 관찰하기는 했지만, 소외와 비인간성을 **구현한** 소설은 극히 드물었고, 감히 이를 시도한다면 (건너지 못할 심연의 양쪽을 가로지르려 한다면) 베케트처럼 눈에 띄는 예외들 외에는 대개 실패작으로 인식됐다.

소설이란, 형식에 묶인 설화들의 서사와 시의 기법적 자유로움 사이의 연속체에 걸친 줄에 꿰인 유약한 구슬이며, 유희적 여유는 적기 때문이었다. 구상의 방향으로

너무 치우친다면 독자들은 얻겠지만 대중적 장르 소설, 그리고 영 어덜트 소설과의 연관성으로 인해 경시됐다. 너무 추상적으로 나아간다면 최신 기술(여기서 말하는 기술이란 최첨단 재료 제작 공정들이 아닌 언어)의 소외 효과를 얻는 대가로 독자들을 잃었다.

소설은 대중 형식을 지향했기 때문에 중간 지대를 선점해야만 했다. 시를 조각이라고 본다면 소설은 회화에 해당했다—소설은 테두리와 말끔한 벽을 요구했다. 대부분의 소설들은 시에서 나타나는 의식의 탐구를 기꺼이 저버렸고, 대신에 인간 심리와 사회를 언어와 구조보다 순수 서사를 통해 반영하며, 이야기 속에서 모든 문들을 열었다. 그러므로 현대 서구의 삶을 반영하려는 순수성인 소설은 지극히 18세기적 기법들을 차용했고, 구조는 나중에라도 언제든지 공중으로 띄워 올린 뒤에 현대적 기표들로 난사하면 됐다—홀 푸즈와 금융 상품, 미술 갤러리와 요가 매트, 드론 폭격과 블로그 포스트, 기계 학습과 기후 재난, 장문의 IM 대화 기록, 객체 지향 존재론, 착용 가능한 RFID 칩, 시스센너 혐오증.

물론 언어와 구조 그 자체가 최첨단 재료 제작 공정임을 인지하는 부류의 소위 실험 문학의 오랜 갈래가 존재했고, 이러한 문학은 소설의 일례로서 비쳐지는 데에 연연하지 않고 조마조마한 비인간성의 구현을 추구했다. 건투를 빈다. 여기서의 실패율은 거의 최고치에 달했기

때문이다. 하지만 이는 분야적 특성이었고, 윌리엄 S. 버로스와 거트루드 스타인을 포함하는 이러한 작가들은 제프 베이조스의 격언에 동의할 테다. "혁신하기를 원한다면 기꺼이 오해를 받아야 한다."

이러한 실험적 접근들은 다른 면으로도 주목할 만했다—전통적인 소설들과는 달리 서로 간의 공통점이 적었고, 하나의 문학 분류로 통합되기를 거부했는데, 모더니즘이나 포스트모더니즘처럼 쇠퇴한 기준들이 쓸모없어진 현대의 관점에서 볼 때 더더욱 그랬다. 이러한 책들은 인간적 테크네의 외곽을 다루는 데에 의존했고, 경계는 빠르게 변모했기 때문이다. 조각의 영역처럼, 실험적 글쓰기의 임시적인 구조적 기술들은 2014년과 1914년의 경우가 너무나도 달라서 서로 간의 소통을 어렵게 했다—신기한 스팸 아이디들로 구성된 시는 완전히 새로운 범주에 속하는 듯했다.

그녀는 이러한 실험적 접근들을 존중했지만, 유파의 역사에 과도하게 의존하는 극도의 틈새 상품을 상징한다고 생각했다. 현대 실험적 글쓰기의 유일한 결정적 특징은 여태까지 보아 온 대부분의 글들과 다르다는 점이었다. 하지만 이제는 과거 세대의 실험들을 환기시키는 경우가 더 많았다. 스팸 시는 실질적으로 새로운 범주를 확립하지 않았고, 단지 한 세기 전 다다이즘 때부터 존재했던 임의적 단어들로 구성된 시를 쓰는 또 다른 방법

일 뿐이었다. 정성스레 필사한 기존의 소재들은 주류 독자들이나 심지어 윗세대 시인들의 심기를 불편하게 할지는 몰라도, 시각 예술의 역사적인 차용 전략들과 친숙한 사람의 심기는 건드리지 못했다. 그녀 생각에, 많은 실험 문학 작가들은 엉뚱한 곳을 바라보고 있었다. 그녀는 그들에게 한참 전에 죽은 전위 예술가들의 전략을 모방하지 말고, 차이의 추구와 규범의 경멸을 버리고, 시적 고찰의 가치가 없다고 여겨지는 소위 안정적이고 대중적인 '순수' 또는 단순한 서사의 영역들을 고려해 보라고 말하고 싶었는데, 최첨단 언어와 경험에 의존하는 시장 기반 덕분에 이러한 영역들은 실제로 와해되고, 변모되며, 묘한 기운을 내뿜었다—단지 이상해지지만 않고 시적으로 변해 갔다.

최근 몇 년 사이 좁은 독자층에 집중된 단조로운 서사 장치로서의 용도를 넘어서, 이제 다른 문학의 영역들, 그리고 타 매체들과 일종의 공생적 뒤엉킴 상태에 들어서게 된 영 어덜트 상품이 이를 가장 잘 구현했다. 문화 전반은 영 어딜트 작품들에 의해 개척된 수익성 높은 영역에 흥미를 느꼈고, 결과적으로 성인을 대상으로 한 작품들도 갈수록 영 어덜트 작품들을 닮아 갔으며, 미학적으로 특이해지고, 상업적으로는 예측 불가능해졌다. 예를 들어, 성인 대상 작품들은 점점 욕망보다 충동에 기인하며, 충족 가능한 동기가 없고 반복 의지에 의해서만

움직이는 인물들을 낳았고, 이는 관객들, 최소한 20세기의 규약에 익숙한 관객들을 만족시키지 못할 결말들을 불러왔다.

이 모든 소란과 동요는 독특한 연구 가능성으로 이어졌다. 디지털 제작된 추상화가 미래를 마주했을 때 느끼는 소외감을 표현하기 때문에 구상적이라면, 문학 작가들도 분명 비슷한 무언가를 만들어 낼 테다. 이를테면, 영 어덜트의 원재료로 '실험적'인 성인 소설을 쓸 수 있을까? 반대의 경우(실험적 소재들로 이루어진 영 어덜트 소설)는 가능할 뿐만 아니라 청소년 대상 블록버스터들에 만연했는데, 이는 한때 전위 예술을 겨냥해 쓰였던 똑같은 표현들을 통해 비평적으로 경시됐다—뒤죽박죽이고, 장난스럽고, 싸구려 효과들에 의존하고, 공감 가능한 심리적 요소들이 부족하고, 냉소적이며 혼란스럽다. 이와 같은 말들이 젊은 사람들을 설명할 때 쓰인다는 사실은 의미심장했다. 어른들은 초현실주의, 환각, 착란, 그리고 형식적 교배를 끊임없이 재발견하는 젊은 세대를 못마땅해 했지만, 이러한 특성들은 반항적 형식들의 삐딱한 활력을 상징했다. 누구나 젊음 본연의 창의성을 찬양했지만, 이 지독하고 까칠한 창의성의 순수함은 순진함이 아닌 동정심의 생물학적 부재로부터 온다는 사실을 인정하려 하는 사람은 많지 않았다. 동정심은 가차 없고, 대담해야 하는 창의적 기질과 상반됐다. 어

린아이들이 성장해 동정심을 가지게 될 때, 분명 무언가를 잃어버렸다.

—학교 놀이터에 쐐기풀 씨 흩뿌리기

—또는 손뼉을 쳐서 모기를 잡고 손바닥에 묻은 이방인의 피를 보기

—죄송합니다, 부인, 사고가 발생했습니다

—'노쇠한 항공기들' 하하

—대서양에 추락한 비행기에 탑승했던 누군가의 계정과 연계된, 다운로드 대기 중인 아이튠즈 구매 목록

—하지만 상상할 수 있는 어떠한 살인 방법도 이미 언젠가 일어났었다

—씻으러 간 안마사가 돌아오기를 기다리며 안마 테이블에 엎드려 있을 때 등 찌르기?

—고대 그리스

—사람 몸을 냉육처럼 조각내는 녹슨 기계에 족쇄 채워 집어넣기?

—르네상스 이달리아

이러한 기막힌 문제들이야말로 그녀가 시각 예술에서 문학으로 관심을 돌리게 된 이유였다. 사물과 소설을 제작하는 일의 차이에도 불구하고, 분야의 전환은 흥미로운 유사점들을 낳았는데, 예를 들어, 그녀가 자주 쓰던

"친숙한 물질들을 인공의 영역으로 밀반입"하는 미술적 전략도 소설화의 과정을 설명하기에 알맞았다. 소설의 검증된 부르주아적 전략들을 엿 같은 소비문화의 지각 변동 위에 올려놓고자 하는 이에게는 이 모든 것이 흥미진진했다.

하지만 시각 예술의 영역과 다수의 동일한 문제들을 다루고, 동일한 인간/비인간의 역설을 생산해 내며, 무엇보다도 서로의 운명이 뒤엉킨 또 하나의 예술적 영역이 존재했다. 기술적으로 제작된 대형 미술에는 이제 최첨단 건축과 동일한 자원이 요구됐고, 동시에 건물들은 개발, 건설 과정으로 인해 점점 조각적으로 변해 갔다. 이러한 현상은 어제오늘 일이 아니었다. 1968년만 해도, 「2001: 스페이스 오디세이」의 외계 모노리스는 미스 반 데어로에의 마천루만큼이나 존 매크래컨의 미니멀 조각 작품과 비슷해 보였다. 이제 커푸어의 거대한 크롬 미술 작품과 흡사한 '블랍'(blob) 건물들이 등장했고, 두바이는 외계 침공, 아니면 최소한 드론 정찰에 대비라도 한 듯, 공중에서 보면 야자수를 닮은 굉장한 주거용 섬들을 건설했다.

두바이 개발자들의 선견지명은 대단했다. 그들은 대중이야말로 커푸어의 신비한 「구름 문」을 '콩알'(The Bean)로 변신시키고, 렘 콜하스의 중국중앙텔레비전 사옥을 '큰 바지'(Big Pants)로 만들어 버리는 오묘한 힘의

소유자임을 알았다. 어떠한 예술적 기교도 자신들보다 거대한 무언가를 대수롭지 않게 여기는 사람들의 습성에 대적하지 못했기 때문에, 흐름에 따라 이미 불이 난 집에 부채질하는 편이 더 현실적이었다. 머지않아 일부러 거대한 풍선 동물이나 장난감 모양으로 지어진 기업 사옥들이 등장할지도 몰랐는데, 디즈니 같은 유력 후보들뿐만 아니라 연방예금보험공사까지도 (안 될 이유도 없다) 후보군에 포함됐다. 귀여움과 경이로움을 동시에 발산하는 대외 이미지는 모든 기업에 이로울 테다.

물질적, 기술적 유사성 외에도, 미술이 최신 건축으로부터 배울 점이 있었는데, 건축은 복잡하게 뒤엉킨 정치적, 이론적, 기업적, 문화적, 기술적, 그리고 금융적 기반의 망을 능숙히 헤쳐 나가는 창조적 분야이기 때문이었다. 사람들은 미술계에 넘쳐흐르는 돈이 작품을 망쳐놓고, 대중을 현혹하고, 컬렉터 집단을 버려 놨다고 불평했지만, 건축계를 뒷받침하는 돈과 권력은 미술계를 벼룩시장처럼 보이게 했다. 선구적인 미술 작가들은 역시나 귀를 기울이고 있었다―세라는 최근에 카타르 왕가가 의뢰한 건물만 한 작품들을 완성했다. 한편, 최근 몇십 년 사이의 대표적인 건축가들은 대개 미술계로 관심을 돌렸고, 주거 건설을 뒤로하고 문화 산업에 집중했으며, 이제 세계적인 건축가에게 제일의 목표는 아마도 걸프 지역의 신흥 부유국들에 위치한 박물관을 설립하는 일이었다.

그녀는 드디어 미래 미술의 본질을 이해한 듯했다. 기술, 규모, 시각적 단일성, 그리고 필요한 모든 금융적, 정치적 토대들을 융합하는 방식을 가장 잘 이해하는 건축이 그 길을 열고 있었다. 빈틈없이 설계된 거대한 원초적 구조물들, 사막의 품을 내달리는 기하학적 입체물들, 천년을 견딜 웅장한 기념물들. 이것이 미술의 미래였다.

이러한 문제들을 곱씹어 보면서, 그녀는 갑자기 자신의 날카롭고 교훈적인 어조를 알아챘다. 마치 미술이 정말로 위기에 처하기라도 한 듯, 또 무언가로 인해 위협을 받는 듯, 설마 돈으로 인해? 언제나 그러하지 않았나? 미술은 필요에 따라 적응하고 변화하며 생존했고, 앞으로도 그럴 테다. 인간의 창의성은 지속적이었고, 시각 예술로 유입된 고액의 돈에도 흔들리지 않았으며, 영화, 책, 그리고 음악으로 유출된 구매 고객들 때문에 동요하지도 않았다. 그녀는 위협당하는 '자연'에 대해 초조해하고는 하는 사람들을 떠올렸는데, 하지만 우리들 **또한** 자연이고, 도시들도 자연이고, 실험실에서 탄생한 화학 물질들도 자연이었으며, 우리의 왕성한 인류세가 운석들로 뒤덮였던 팔레오세와 다른 만큼이나, 분명 우리와는 다른 어떠한 차후의 모습으로 변모해 가면서도, 세계는 여태 살아남았다.

위대한 작품을 만들기 위해 치러야 할 대가라면, 부와 권력과 동침을 못 할 이유가 있는지 그녀는 자문했다.

그렇다면, 그녀는 일찍이 미술 작업의 동기로 자유를 추켜세웠던 점에 대해 자신을 괴롭혀 온 또 하나의 불편한 의구심과 직면해야 했다. 여태까지의 가설에 의하면, 쿤스 같은 작가(사업가 모델을 끝까지 밀고 나갔고, 기계 장치를 굴러가게 해 줄 억만장자들을 만나러 유명 건축가처럼 세계를 돌아다니며, 항상 딜러들에게 빚을 지고 있는)는 자신의 기계 장치를 유지하는 일에 얽매여 있기 때문에 한편으로는 **자유롭지 못했다.** 하지만 쿤스나 세라 같은 작가가 더할 나위 없이 행복하다면 어떨까? 이러한 작가들이 정확히 그들이 목표했던 곳에 도달했다면 어떨까? 그들은 작업실에 들어가 무언가를 구상하고, 또 그것을 정확히 그들이 원하는 대로 제작해 냈다—이는 모든 미술 작가들의 열망이 아니었나? 이는 자유가 아니었나?

　그녀는 자신의 논지를 가다듬어야만 했다. 그녀가 자신이 작가인 가장 중요한 이유가 자유라고 단언했을 때, 여기서 말하는 자유란 작품을 만들 자유뿐만 아니라 작품을 만들지 않을 자유이기도 했다. 시인이 되기 위해서든지, 농사를 짓기 위해서든지, 또는 호주에서 온 배낭여행객들과 세계를 여행하며 술을 퍼마시기 위해서든지, 이유는 상관없었다. 세라는 이 중 무엇도 하지 않을 테다. 그가 왜 그러겠나? 그가 미치지 않고서야 자신의 업적들을 뒤로하고 떠날 리 없었는데, 그의 업적들은 일

정한 전진 운동과 지속적으로 켜져 가는 판에 기초했기 때문이다—더 크게, 더 좋게, 더 많이. 그는 자신의 작업뿐만 아니라, 발전의 개념이 동반하는 모든 충동, 그리고 에고와 서약했다. 거대한 커리어의 기념비를 세움으로써, 세상에 사물들을 흩뿌림으로써, 인류에게 유산을 남김으로써, 그는 시공간에 저항하기를 바랐다.

하지만 이러한 미술 작가의 사후에 일어날 일을 무시하고, **이제껏 살아온** 삶의 결과를 고려해 본다면, 그가 일종의 화형식을 거행했다는 사실을, 작업과 생산의 불길에 의해 삼켜졌음을 알게 됐다. 초창기의 쿤스를 회상하는 사람들의 인터뷰를 읽어 보면, 그들은 유명 인사들에게만 한정된 그 묘한 말을 썼다—그들은 "그가 쿤스이기 이전에" 그를 알았다. 이러한 작가는 미국에서 사라지는 방법의 사례 연구 대상이었는데, 과거 반문화 시대에는 은둔을 의미하기도 했지만, 이제는 갈수록 본인의 커리어에 의해 흡수됨을 뜻했다.

이처럼 과잉 생산을 받아들이고, 모두 집어삼킬 정도로 치열함을 끌어올리며, 이와 같은 광기를 삶 그 자체와 일치시킨 작가—약물 중독자라면 분명 친숙할 패턴이다. 미술 작업은 의심의 여지없이 일종의 중독이었고, 중독자에게는 과다 복용으로 인한 계산된 자멸만이 유일한 의지의 선택지였다.

하지만 그녀는 또 다른 의지의 개념을 지니고 있었다.

미술 작가들은 자신의 경력에 걸쳐 하나의 매체 또는 분야를 깊게 파고드는 흔치 않은 능력을 마땅히 소중히 했는데, 이보다 더 드물고, 더욱더 어려운 능력은 원활한 방법론의 알을 깨고 나와 미지의 새로운 길로 나아갈 각오를 하는 일이었다. 하지만 거기서 멈출 이유는 또 뭔가? 정말로 중요하고, 가장 희귀한 경우의 자유는 일이 순조롭게 진행되는 바로 그때, 미술 커리어 자체를 등지는 능력(마음먹기)이라고 그녀는 믿었다. 이는 마지막 보루였다. 이를 실행하거나 공표할 필요는 없었고, 몸에 지니고 다니는 부적처럼 그 가능성을 지니고 있으면 충분했다. 만화경을 한번 비틂으로써 모든 것이 명확해지고, 파편들이 이어지고, 새로운 경치들이 시야로 들어오듯이 말이다. 그녀는 이 사안에 대한 자신의 견해가 일반적이지 않음을 알았다. 또한, 그녀의 생각들은 논리적으로 일관성이 없었는데, 자기 자신도 일에 중독됐고, 일을 필요로 했고, 일 없이는 못 살기 때문이었다. 그렇다면 그녀는 어째서 이토록 다른 존재 방법에 도달했을까?

어쩌면 구조에 대한 나름대로의 생각에 달렸는지도 모르겠다. 예를 들어, 마땅히 운동이 필요한 학생들로 가득한 초등학교를 떠올려 봐도 좋았다. 전통적인 접근은 학생들을 쉬는 시간에 운동장으로 내보내, 할당된 시공간 안에서 원하는 대로 행동하게 하는 방식이었다. 하

지만 대안으로, 학교에서 모두를 단체 운동에 참여시키면 그만이었고, 이는 갈수록 인기였는데, 새로 지은 학교들은 체육관이나 운동장을 없애고, 아이들을 임대한 공공 놀이 시설로 보내고는 했다.

조직화된 단체 활동을 중시하는 이러한 접근 방식은 구조, 위계질서, 측정 가능한 결과물, 위험의 최소화를 귀중히 여기는 문화의 연장이었고, 현대 미술도 그 밖의 사회적 분야들과 조금도 다를 바 없이 이 경향을 반영했다. 구세대의 작가들은 구조, 경영, 위계질서, 그리고 시간의 지배에 대해 회의적이었고, 작가들은 일의 개념 자체를 반대한다는 생각이 통상적이었다. 하지만 지금은, 미술 경력을 '한 단계 위로' 발전시키기 위해서는 일반적인 세상의 올가미들이 필요했다. 일, 발전, 경영―자유 시장 자본주의 체제에서 성공적인 미술 경력의 기반 시설을 다지기 위한 새로운 표어, 새로운 제도. 그런데도 그녀는 초등학교 3학년 학생처럼 놀이터에서 마음껏 뛰어놀 수 있기를 바랐다. 이를 어떻게 간직할 수 있을까?

좋은 광기

스포츠나 회사 문화에서처럼, 사람들은 미술계에서도 구조적으로 탄탄한 선례들을 따랐는데, 정례화된 형식들은 부정성의 표현들을 효과적으로 무력화시키기 때문이었다. 대중성을 지향하는 작품이라면 몇몇 가독성의 법칙들을 따라야 하고, 팝 작품은 이러한 법칙들을 준수함으로써 기본적으로 긍정성을 띤다는 점은 어쩌면 자명한 이치였다. 물론 사람들의 이목을 끈 뒤라면, 팝 작품을 온갖 전복적인 반전들로 뒤덮어도 괜찮았다. 하지만 이상하게도, 가장 삐딱한 반전들은 작품이 아닌 작가의 페르소나, 작품을 둘러싼 이야기, 대중을 향한 얼굴에서 나타난다는 점을 그녀는 관찰했다. 가장 유명한 예시 중 하나를 꼽자면, 마이클 색슨의 모든 어두움과 모호성은 그의 노래와 뮤직 비디오와 공연만큼이나 '마이클 잭슨'의 일부분이었다. 아니면 쿤스와 비슷한 면을 지닌 카녜이 웨스트 같은 인물에 대해 생각해 봐도 좋았다. 웨스트는 쿤스처럼 단순한 지속성을 넘어서 가능한 한 폭넓은 지지자들에게 **사랑받기**를 원했다. 그런

데도 이 두 남자는 중독적인 통제의 원리를 완벽히 체현했다. 통제는 그들의 야망에 필수적이었고, 그들의 예술 그 자체였으며, 때때로 그들은 통제의 유혹에 빠져 헤매기도 했다. 웨스트는 쿤스처럼 자신의 꿈을 좇는 일에 있어 정말로 완강히 독자적이었고, 동료들과 의도적으로 엇박자를 냈으며, 마이크로 매니지먼트에 너무나도 심취한 나머지 자신이 갈망하던 대중성을 위협하는 기행과 도착을 일삼기도 했다.

긍정적인 팝 작품, 그리고 팝 작가의 사생활, 페르소나, 발언 사이의 이러한 인지적 부조화는 가장 매혹적인 팝 작품을 낳았고, 필연적으로 이 불화의 영역에서 부정성이 가장 극명하게 나타났다. 자아도취적 과시로 이미 잘 알려진 쿤스는 유명 포르노 스타와 결혼해 그들이 성교하는 모습을 사진과 조각으로 표현함으로써 미술계를 당황하게 했고, 자신의 경력에 흠집을 냈다. 만성적인 자아도취를 주체하지 못한 웨스트 역시, 유출된 섹스 테이프 덕분에 유명세의 일부분을 얻은 TV 스타와 결혼해, 어느새 그의 삶과 뮤직 비디오 속의 상대역을 맡게 했다. 이건 거의 하나의 레시피였다—무궁무진한 대중적 긍정성이란 재료를 넣고, 과도한 통제로 개어 주면, 부정성이 나왔다. 하지만 이러한 작가들은 그래서 매력적이었는데, 자신들의 모든 내적 모순들을 드러냄으로써 시대와 시대 전반의 모순들을 상징했기 때문이다. 일탈

이 낳은 인지적 부조화는 경력에 일시적인 상처만 입힐 뿐이었고, 장기적으로는 신화를 더 견고히 했다. 돌이켜 보면 그들의 사적, 직업적 동요는 역사의 격동 그 자체를 나타냈다.

웨스트와 쿤스는 시대를 상징한다는 이유만으로 선택되지는 않았다. 그들은 시대를 포착했고, 시대 속에서 번성했다. 진정 위대한 팝 예술가는 대중의 시선 속에서 춤출 때 발생하는 광기를 긍정해야만 했고, 쥐어 짜내야 했으며, 오만함이야말로 결국 대중의 관점에서 그들을 구제시켜 주는 요인이었다. 쿤스는 비틀스만 한 문화적 영향력을 갖겠다는 목표를 내걸었고, 비틀스는 자신들이 예수보다 더 영향력이 크다는 주장으로 사람들을 격분시켰으며, 이는 "나는 신이다"라고 선언한 웨스트에 의해 업데이트됐다. 이러한 야망들은 물론 실현 불가능했는데, 이렇게 영향력 있고 독보적인 사람들은 자신들에게 주어진 틀을 평생 벗어나지 못하기 때문이었다. 비틀스는 하나의 대중음악 현상으로 남았고, 쿤스는 영원히 많은 사람들이 이름을 들어봤을 법한 미술 작가일 테고, 카네이는 카네이로 남을 테며, 하느님은 하느님이었다.

어쨌든 이와 같은 야망들은 특정적이었다. 예를 들면, 딜런과 고다르처럼 최소한 처음에는 대중적이었던 다른 훌륭한 예술가들에게서는 찾아볼 수 없었다. 딜런과

고다르는 어떤 면에서는 쿤스와 웨스트 같았다. 그들 또한 동시대의 그 누구보다도 아름답고, 서정적이며, 눈부신 서사 작품들을 제작 가능하다는 사실을 증명했고, 자멸적 성격을 지닌 도착적 반골 성향의 마이크로 매니저들이었으며, 자신들의 틀을 초월하기 위해 말년에는 미술계로 진출하기도 했다. 하지만 딜런과 고다르는 대중적 성공이라는 훈장에는 세대의 대변인과 대중의 광대라는 독이 들었다는 점을 알아차린 뒤, 이를 배척했다. 무엇보다 그들은 최대한의 관객과 소통하는 일에 전혀 관심이 없었다. 그들은 부정성에 너무나도 심취해 있었기 때문에 전설적이었을지는 몰라도 팝 예술가는 아니었다.

그녀는 고민하며 생각을 멈췄다. 이 '부정성'이란 무엇이었나? 이는 분명 은둔적인 80세의 이성애자 남성들이나, 아직 1960년대를 사는 불만 가득한 사람들에게 한정되지만은 않았다. 그녀는 이 단어를 긍정성의 자연스러운 반대말인 듯 사용했는데, 하지만 이는 무겁고 강렬한 암묵적 의미를 동반했고, 독일 철학자들의 계보를 연상시키고는 했다. 그렇다면 긍정성은 또 무엇이었나? 그녀의 주장처럼, 팝은 탐구 대상인 사회를 긍정한다고 하기에는 부족했다. 대표적인 팝 예술가인 워홀은 어둡고 모호한 인물로서, 그의 작업(그의 정체성과 존재 자체)은 그의 혁신들을 받아들이기에 급급했던 문화에 대

한 질타로서 존재했다. 또한, 쿤스나 웨스트의 작품들처럼 그의 작품들도 대체로 공격적이고, 도착적이고, 지랄 맞았는데, 이는 분명 긍정성이 아닌 부정성으로 분류해야 마땅했다.

워홀의 작품이 어떤 말을 했고 어떤 결과를 불러왔든, 워홀 자신이 어떻게 행동했든, 또 그의 퀴어함이 그를 다른 작가들과 얼마나 차별화시켰든, 요점은 분명 그가 관객들을 의식했다는 점이다. 마찬가지로, 쿤스도 관객들에게 심어 주고자 하는 신뢰에 대해 자주 말하고는 했는데, 그의 말을 곧이곧대로 받아들이자면, 관객과의 협약은 그의 가장 신성한 의무였다. 그리고 웨스트는 분명 그의 메시지를 통해 대중들에게 영감을 주고, 사람들에게 희망과 충격과 놀라움을 선사하기를 원했다. 반면 딜런이나 고다르는 아마도 작품의 잠재적 반응에 대해 별로 신경을 썼던 적이 없을뿐더러, 사람들을 도울 생각은 더더욱 없었다. 이는 그들의 페르소나(확실히 그들은 웨스트와 쿤스에게는 전무한 덕목인 유머와 아이러니가 풍부했다)뿐만 아니라 작품 그 자체에서노 나타났다. 그들의 작품은 대체로 훌륭하고 혁신적이었고, 수많은 사람들이 소중히 여겼지만, 절대로 대중적이지는 않았다. 이토록 반응에 무관심한 작품은 일반 대중들에게는 너무나도 불편할 따름이었다.

물론 이러한 상황은 예술의 영역에서만 가능했다. 소

비자를 명백히 경시하는 소비문화의 대량 생산품은 머지않아 시장에서 사라질 테다. 하지만 예술 작품 속에서는 이와 같은 경시를 다룸으로써 뜻깊은 결과물을 낳을 수 있었다. 문화적 현상을 비평함으로써 부정성을 표현해 대중들에게 "당신이 무슨 상관이야?" 소리를 듣는 대신, 장치(apparatus) 전반을 부정할 수도 있었는데, 이는 훨씬 더 강력한 비평적 한 수였다. 자신만을 위해 작업하고, 남의 생각은 안중에도 없어서, 사람들이 작품을 '비평적'으로 간주하든 말든 상관없다는 자세는 그 자체로서 소비자, 프로듀서, 미디어, 대중, 즉 장치 전반에 대한 심오한 비평이었다.

작품과 관객 사이의 협약에 대한 경시—그렇다면 이는 부정성의 정의가 될지도 모르겠다. 관객들은 이에 대해 유독 언짢아했는데, 무관심은 그들의 몫이었기 때문이다. 대중들은 아첨하는 광고주와 정치인과 유명 인사들에게 에워싸이는 데에 익숙했고, 무관심은 대중의 특권이자 사실상 시민의 의무였다. 게다가 예술은 시간적, 공간적 여유가 있을 때만 만끽 가능한 방종한 사치였기 때문에 예술 작품은, 심지어 새로운 쇼나 선거 운동을 시작하는 어떤 미친놈보다도 더 신경 쓰지 않아도 되고, 무관심해도 좋은 그 무언가의 완벽한 예였다. 그러므로 예술이 대중에 무관심할 때, 자연의 섭리는 뒤집혔다.

"당신이 무슨 상관이야?" 조지 부시는 2003년의 한 행

사에서 악수하던 중 감히 비판적인 말 몇 마디를 건넨 유권자에게 정확히 이렇게 물어봤다. 많은 이들은 정치인은 대중에게 아부한다는 오랜 암묵적인 협약을 위반한 듯한 부시의 재담에 경악했다. 이전의 모든 대통령들도 틀림없이 부시의 말처럼 생각했겠지만, 대통령이 이러한 감정을 입 밖에 낸다면 용서받지도, 잊히지도 못하기 때문에 말을 아꼈다. 정치인들이 **관심을 갖는다는** 개념은 신성했다. 허리케인 카트리나 이후 지지부진한 정부의 지원에 화난 카네이 웨스트가, 논란을 일으킨 그의 발언 중 하나인, "조지 부시는 흑인들에게 관심이 없다"라고 했을 때, 부시는 이례적으로 타격을 입었다. 예술가들은 대통령을 비판할 권리가 있지만, 보통 이런 식으로 비난을 하지는 않았다. 관심이 없다는 근본적인 문제로 국가 원수를 물고 늘어지면 안 됐다. 웨스트의 발언은 어쩌면 2003년의 세계적인 반전 시위들보다 더 효과적인 대중적 시위였다—부시는 역사상 가장 큰 시위 행렬에 점잖은 무관심으로 맞섰고, 너무나도 충격적으로 관심이 없어서 시위 문화는 회복하지 못했다.

일반 대중과는 달리, 예술가들은 "당신이 무슨 상관이야?"라는 질문을 질리도록 들어 왔다. 아마도 예술은 존재 내내 무심한 반응을 맞닥뜨려야 했기 때문일 테고, 그러므로 예술가들은 "그래서 뭐?"라는 말에 대한 내성은 기르지 못했을지라도 최소한 귀중한 경험은 했다. 대

중들이 자신과 자신이 대변하는 모든 가치를 사치스럽고 불필요하다고 생각한다면, 예술가는 이러한 상황을 일종의 개탄스러운 부작용이 아니라 자신의 정체성의 근본으로 이해해야만 했다.

놀랍게도, 이러한 상황은 언제나 예술에 **실망감을 느끼는** 대중들에게도 마찬가지로 귀중했다. 문화적 상품(책, 영화, 노래, 전시, 봄/여름 컬렉션)에 대한 사람들의 불만은 항상 **부재**의 느낌으로 귀결됐다—예술 작품은 아름다움, 또는 노력, 또는 진정성, 또는 의미, 그리고 대개는 이들 전부를 충분히 담아내지 못했다. 하지만 이러한 결점이야말로 사람들이 기대하고 요구하는 요소였다. 쿤스는 그래서 엄청난 인기를 누렸다. 그는 기를 쓰고 아름다움, 노력, 진정성, 그리고 의미를 제공하려 노력했고, 아마 실제로도 엄청나게 제공했을 테지만, 그의 작품은 이러한 요소들 **때문이** 아닌 이러한 요소들의 부재에도 불구하고 사랑받았다. 제리 브룩하이머에 견줄 만한 쿤스의 기획 능력, 풍부한 아름다움 등은 다른 이들의 작품 한가운데에 난 구멍보다 그의 작품의 근본적인 결여를 더더욱 부각시킬 뿐이었다. 예술은 그 자체로써 **부재한** 것이었고, 쿤스의 작품에서 드러나는 부재는 어마어마했으며, 고로 작품의 인기는 대단했다.

그 누구의 작업도 대중에게는 아무런 의미가 없고, 그 누가 무엇을 하든 아무도 신경 쓰지 않는다—인간의 노

동과 생산의 가장 혹독하지만 대개 숨겨진 측면에 직업적으로 노출됨으로써, 미술은 더욱 강력할지도 모른다고 그녀는 짐작했다. 대부분의 직업들은 이를 합리적인 상투적 표현들로 쉽게 얼버무렸다—"정치인으로서 내 일은 이러이러한 방법으로 사람들을 돕는다." "이 상품은 시간을 절약해 준다." "사람들은 우리가 뭘 하는지 이해 못 하지만, 이해한다면 우리한테 고마워하겠지." "변호사가 필요해 봐야 변호사 욕을 못 하지." 연예인들만이 유일하게 그들의 일이 일반 대중에게 중요하다고 안심하고는 했다. 어쩌면 의사들도 여기에 포함됐지만, 그 정도가 전부였다.

불행히도 "그래서 뭐?"는 예술가들이 절대로 무시하거나 얼버무리지 못할 질문이었는데, 예술적 경험의 목적은 터무니없을 정도로 형언 불가능하기 때문이었다. 아름다움? 보편적 행복? 우리가 사는 세상에 대한 더 깊은 이해? 철학적 관점 배양? 자기 계발이라면, 뭘 계발하나, 인문학적 소양? 이 모든 것이 뭘 의미했나? 고개를 한번 갸우뚱하는 사람 앞에서 무너지지 않을 만큼 대단한 위력을 지닌 작품 따위는 없었다. 박물관들은 매일같이 렘브란트나 다빈치의 작품 앞에 멈춰 서서, 몇 초간 멍하니 바라본 뒤, 뭐 때문에 호들갑들인지 모르겠다며 발걸음을 옮기는 사람들로 가득했다. 그림이든, 대중음악이든, 건물이든, 셰익스피어든, 또 다른 무언가일 뿐.

얼마나 비평적이든, 긍정적이든, 사랑스럽든, 누군가의 작품도 그냥 또 다른 무언가였다. 물질적 특성을 아무리 최소화하려 해도 이를 벗어나지 못했는데, 예를 들어, 텅 빈 갤러리에 심 카드 하나를 예리하게 떨어트린다든지, 갤러리의 공기를 작품으로 지정하는 증서를 제작한다든지, 전시 기간 내내 갤러리를 폐쇄한다든지, 심 카드를 태평양 거대 쓰레기 지대에 '전시할' 목적으로 할리우드의 빗물 배수관 속으로 흘려보낸다든지—여전히 세상에 무언가를 내놓는 행위였다. 이러한 개념과 행동들은 공포되고, 논의되고, 구매되고, 판매되고, 부족하다고 판단 가능했기 때문에 (큰 인기를 끌 만큼 충분히 부족하지는 않겠지만 말이다) 물질적이었다.

사실 예술은 일종의 마법이라고 그녀는 생각했다. 형언 불가능한 무언가에 실체를 부여하는 행위는 신비로웠고, 이는 비가 올 예정이면 빛을 내뿜어 외출할 때 잊지 않고 챙겨 나가게 해 주는 우산처럼, 공적인 정보와 사생활 사이를 오가는 새로운 세대의 '요술' 상품들에서도 나타났다. 모든 뛰어난 예술가들이 행하는 마법은 무에서 유를 창조하는, 사람들의 삶과 생각을 바꿔 놓을 만큼 강력한 무언가를 창조하는 행위였다. 이는 한없고 끊임없는 유약함 덕분에 더욱더 강력했다—작품을 감상하며 강력함을 느낄 때면 갑자기 증발해 무(無)로 돌아가고, 또 이러한 마술에 감탄하는 순간 (감탄했기 때

문예) 작품은 강력함과 의미로 부풀어 올라, 중요한 무언가의 형상으로 변모하고는 했다. 이에 감화되고 감동받기 위해서는 불신을 떨쳐 버리고 예술과 자기 자신을 믿어야만 했다. 절정의 예술은 종교 없는 신앙, 영적이지 않은 영적 인식, 명칭들이 필요 없는 체계였다.

그녀는 퇴근 시간의 도로 위로 뻗은 육교를 어슬렁대다가 정신을 차렸는데, 손가락을 철조망 사이로 집어넣은 채, 눈은 후미등과 전조등의 행렬을 따라갔다. 하루가 지나간 뒤, 불안과 우울이 거대한 엔진의 배기 가루처럼 서서히 지상에 내려앉는 대도시의 어스름이 그녀를 감쌌다. 처음으로 그녀는 왜 자신이 여기서, 그러니까 왜 하필이면 여기서, 어슬렁대야만 하는지 고민했다. 그의 인생, 또는 지금 그녀에게 주어진 인생은 최근 들어 이동과 움직임뿐이었고, 냉혹한 활동의 끊임없는 연속이었다. 그녀는 각각의 사건들을 희미하게만 인식했다. 먹고 싸고 자는 일들. 그 일들이 실제로 일어나기는 했나? 그렇다면, 똥은 몇 번이나 쌌을까? 밥은 몇 번이나 먹었을까? 정확한 숫자는 언제나 존재했지만, 일 수는 없었다. 무엇이든 측량 가능해질 머지않은 미래에는 알 수 있을지도 모른다고 그녀는 생각했다.

그녀의 고개가 돌아갔기 때문에 뒤편에서 들려온 소리는 중요한 소리 같았는데, 어느새 그녀는 다가오는 행인을 향해 발걸음을 옮겼다. 그녀가 작은 물건을 건네받

고 주머니에 넣는 순간, 무언가가 떠올랐다. 예술의 초자연적인 측면들을 생각하자니, 미술은 사람들이 바위와 나무에 영(靈)이 깃들었다고 믿었던 시절의 시대착오적인 잔존물 같았다. 하지만 신석기 시대 사람들이 그렇게 믿었던 이유는 돌과 목재가 그들이 재료와 조각과 무기를 만들었던 도구를 상징하는 최첨단 기술이었기 때문일지도 몰랐다. 그들은 자연스레 주위의 가장 진보한 테크네 속에서 영을 찾았다. 이 말이 사실이라면, 지금의 영들은 어디에 존재했나? 물론 미술이라고 주장할 수는 있었지만, 이는 점점 사실과 멀어졌다. 근래의 전위적 금융 상품 판매꾼들의 지원에도 불구하고, 미술 작가의 경력 경로는 여전히 꽤 전통적이었는데, 판매꾼들은 이 돌에 영이 깃들었는지 확신을 못 해 분산 투자를 했다. 그녀는 생각했다. 어떤 돌에 영이 깃들었나 돈을 거는 야바위, 새로운 경제란 이것이 전부였나? 그러자 경제 지식이라면 거의 전무한 그녀는 자기 자신을 비웃고 싶어졌다.

그녀가 아는 한, 새로운 경제란 대충 이랬다—그는 스물두 살에 캘리포니아로 이사한 뒤, 어떤 대단한 코드를 개발하겠다는 열망에, 고액 연봉을 보장해 주는 잘 나가는 소프트웨어 회사에 취업하지 않고 홀로서기를 시작했다. 그의 이상적, 독립적 성향은 칭송할 만했고, 어떤 독특한 꿈을 좇아 손쉬운 취업의 길을 포기하는 대담한

젊은 미대 졸업생과 겉으로 보면 닮은 점이 많았다. 하지만 새로운 창조 경제에서는 보이는 것이 다가 아니었다. 그는 자본금을 모으고, 끼니를 거르고, 밤을 새우며 코딩하고, 필사적인 한 수에 돈을 쏟아부은 뒤, 이 모든 일을 한 뒤에, 그의 스타트업을 그를 CEO로 하는 상장 기업으로 만들 생각은 없었다. 물론 저커버그가 본보기였지만, 제2의 페이스북이 될 가능성은 희박했고, 그가 취업하기를 거부했던 회사와 같은 어떤 큰 회사가 나타나 그의 아이디어를 사 주는 경우가 그에게는 최선이었다. 하지만 그 회사가 자신들의 명성을 통해 이를 상품화시켜 그에게 영광을 가져다 주기 위해서는 아니었고, 그들의 소프트웨어 구조에 아무도 모르게 통합시켜 모두의 수신함을 미세하게 변화시키기 위해서였다. 이처럼 기업의 성탑(聖塔)에 일어난 경미한 증강은 그의 노동 덕분이고, 그의 코드는 정보를 유망한 방향으로 흐르게 하며, 그의 주머니는 두둑해질 테지만, 대중은 알 방법도, 관심도 없었다. 그리고 결국에는 그 역시도 관심이 없었는데, 대다수의 미술 작가들처럼, 코더들은 대개 경영인이 되기를 바라지 않고, 그냥 코딩만 하고 싶을 뿐이다. 부자가 된다면 좋겠지만, 정말이지 그냥 코딩만 하고 싶을 뿐이다. 돌이켜 보면 복지, 고용 안정성, 그리고 그 밖의 취업의 달콤함이 없다뿐이지, 그는 여태껏 그 잘나가는 회사를 위해 일을 한 셈이었다.

생각하면 할수록, 미술계의 커리어 또한 이와 같은 방향으로 나아가는 중이라고 그녀는 더욱더 확신했다. 미대를 갓 졸업한 젊은 작가들은 계획적, 전통적 작가 생활이 아닌 시장이 탐낼 만한 눈에 띄는 상장 기업을 설립하기 위해 부단히 노력했는데, 여기서 시장이란 최고의 평판 좋은 컬렉터들이 아닌 선입선출 투자자들, 경매의 단타 매매자들, 낯 두꺼운 컨설턴트들, 변덕스러운 유행 제조꾼들이었다. 아마도 이러한 작가들의 작업은 영속적인 문화적 아카이브에 진입하지 못하고, 금융 체계 속으로 아무도 모르게 통합될 테다. 작가들은 대가로 큰돈을 서둘러 챙겼고, 여기저기서 눈살을 찌푸리기도 하겠지만, 그들의 미래는 여전히 불안정했다. 그들은 일회성 대박을 터트렸는지도 모른다. 그들은 계약 해지금을 받았는지도 모른다. **네 커리어는 이제 끝났어, 마음껏 즐겨.**

　무슨 놈의 새로운 세상이 이렇게 엿 같았나? 그녀는 백 보 양보해, 이 젊은 애들이 변화하는 사회적, 경제적 현실에 현명하게 적응했다고 생각하고 싶었다. 이리도 혹독한 시대의 진화론적 압박은 새롭고 견고한 형식들을 낳을지도 몰랐다. 심해의 밑바닥에서 꿈틀대는 눈 없는 바다 민달팽이, 어둠에 맞서 기괴한 등불을 지닌 초롱아귀, 더 깊은 심연의 끊임없는 분출물을 섭취하며 균열의 끝단에 서식하는 화학 합성 세균들을 그녀는 떠올렸다.

잠시 생각을 멈추고 이와 같은 희망을 되새기던 중, 어째서인지 그녀는 구름막이 일시적으로 걷히기라도 한 듯, 한 발 뒤로 물러나 자신의 사고방식의 본질적인 특성에 대해 숙고해 볼 수 있었다. 무엇이든지 사색의 대상이 되면, 내면의 나침반을 잃어버린 듯 처음에는 이랬다가, 또 저랬다가 한다는 사실을 그녀는 알아챘다. 왜 문제의 무언가가, 끔찍하고 그릇된 무언가가 언제나 구원적인 무언가를 가리키는 듯하고, 또 역으로도 그런가? 그녀는 낙담하며 자문했다.

　그녀는 의식적으로 숨을, 가상의 정신적 숨을 들이쉬고, 미학, 문화, 그리고 노동에 대한 최근의 흩어진 상념들을 한데 모으려 했다. 이는 꽤 오랜 시간이 걸렸는데, 그동안 그녀는 미국의 천지 만물을 가로지르며 자신을 둘러싼 구조들의 흥망성쇠를 느꼈고, 필연적으로 동그라미 하나 없이 직선과 입방체로만 이루어진 설계된 세계의 본질을 정확히 인식했다. 20세기 말 신비주의의 일종인 '카오스 매직'의 유명한 일원이 내세웠던 도시 속을 걸으며 의식적으로 특정한 사물에 집중하지 않는 훈련을 그녀는 기억했다. 이는 종교의 황금기가 다 지난 지금 뒷구석으로부터 끓어오르기 시작하는 과격한 부정성의 유형들과 불교의 소작(燒灼)된 선의를 결합하는 듯했고, 현재 자신의 삶을 완벽히 묘사한다는 사실을 그녀는 알았다.

모든 것이 명확해지고 있었다. 공학 프로그램에 연산 도표를 그리듯, 사고방식의 커다란 특징들도 식별 가능함을 그녀는 깨달았다. 자신의 사고방식의 본질적 특성은 광적인 유연성임을 그녀는 알게 됐다. 이와 같은 사고방식은 안으로 기울지만, 세상을 향해 밖으로 펴지기도 해서, 모든 가능성을 고려하고, 무엇이든지 그 반대의 역할을 이행해야만 하는 듯이, 결국 서로 교차시키기 위해 대립되는 견해들을 찾아냈다. 이는 그리 좋지만은 않다고 그녀는 생각했다. 체육과 운동의 물리적 세계에서 과(過)유연성은 언뜻 보면 이점 같았지만, 실전에서는 대개 완전한 몸 상태를 유지하지 못함을 의미했고, 부상으로 이어졌다. 비평적 유연성도 마찬가지라는 생각이 그녀를 괴롭혔다. 이토록 애매모호한 내기에서는 승자도 패자도 없었는데, 경계는 언제나 불분명했기 때문에 실질적인 결말 없이 자체적 관성을 벗어나지 못하는 원운동만 계속될 뿐이었다.

그녀는 정신이 몽롱해지는 느낌이 들며, 변증법적으로 왜곡시키는 자신의 특성이 현대 미술의 장점들과 비슷하다는 점을 알게 됐다. 개방적 성격, 모호성의 수용, 예측 못 할 변덕스러움, 실패를 덕목으로 삼는 능력. 바꿔 말하자면, 그녀가 수은과 같다고 생각하던 자신의 정신은 현대 미술의 탐구에 꼭 알맞았다. 그녀는 이러한 유사성을 이해하고 받아들였지만, 바로 또 다른 연결 고

리를 발견했기 때문에 조금 꺼림칙했고, 마치 저주받은 집 속 깊은 곳으로 통하는 일련의 문들로 들어가는데, 관객들은 무슨 일이 일어날지 뻔히 아는 듯했다. 자신이 인지한 운동 또는 성질은 누구나 무엇인가로, 또 무엇이든지 다른 무엇인가로 변화 가능하다는 통념, 현대 미국인의 삶을 뒷받침하는 설화 또한 설명한다는 사실을 그녀는 파악했다. 이는 문화적 연금술에 몰두하는 세상, 무용한 (사소하고, 이름 없고, 저속하고, 무의미한) 무언가를 찾아 참호를 샅샅이 뒤져, 그 정제되지 않은 기운을 길들여 유용하게, 그러니까 돈이 되고 어디에나 있게 (물론 그렇게 되면 그 무언가는 최소한 다시 구제받을 때까지는 정말로 무용해진다) 하려는 시대였다. 뭐든지 거꾸로 뒤집어 봐도 말이 됐고, 또 그런다고 누가 신경이라도 썼나? 무감각하지만 적절한 예를 하나 들자면, 그 많은 중산층 동성애자 백인 남성들이 하층 이성애자 흑인 여성들의 화법을 차용한다는 사실은 뭘 의미했나? 이는 사업 가능성을 의미했다. 이 문화는 용도만 알 뿐 의미는 알지 못했다.

그녀는 또 다른 생각이 떠올랐고, 마치 외부로 눈을 서서히 들어 올려 자신의 배꼽으로부터 주위의 예술로, 그리고 문화 그 자체를 바라보는데, 모호성과 혼란이 지옥의 고리들처럼 점점 더 큰 원들로 합쳐지는 듯했다. 단테의 시대에는 상상 불가능했을 새로운 지옥의 고리

들이 존재하는지 그녀는 잠시 생각했다. 이제 그녀는 이모든 상황 또는 환경을 하나로 묶고, 자신의 사고와 미술의 현 상황과 미국 문화를 통합하는 요소가 무엇인지 이해했다. 이는 '디지털', 디지털 사고방식, 그녀의 정신과 그녀의 세대, 그리고 세계정신을 지배하는 바로 그 **세계관**(Weltanschauung)이었다.

디지털 사고방식에 의하면, 무엇이든지 다른 무엇인가로 변화 가능했는데, 이 연금술은 교묘한 궤변, 경제적 속임수 또는 문화적 불신이 아닌 단조롭고 자동화된 숫자들의 일상적 마법에 의존했기 때문에 속아 넘어갈 걱정은 하지 않아도 됐다. 모든 것을 공동 통화, 그러니까 이진 코드로 환원시켜, 매끄러운 송신을 가능하게 하고, 변환 시 누락되는 가치가 없도록 하는 일이 목표였다. 모든 것이 액체가 되어 여기에 퍼 담고, 저기에 주입하고, 나에게서 추출해 너에게로 보내는 식의 완전한 융해는 클라우드의 꿈이었다. 이와 같은 비마찰 상태의 목적은 가상만이 아닌 물리적인 그 무엇인가도 언젠가는 다른 그 어떤 무엇과도 교체 가능하도록 만드는 일이었다. 단지 당신에 의해서 이루어지지만 않을 뿐이다! 누군가 사진을 찍는 순간, 한 개인을 초월하는 어떠한 힘이 그 사진을 숫자, 돈, 권력으로 탈바꿈시켜, 어떠한 노래, 또는 법규, 또는 의료 제도, 또는 질병 매개체, 또는 드론 폭격이 될 수도 있었다. 그렇기 때문에 무언가를 창조하

는 행위는 새로운 이해관계를 갖게 됐다. TV 광고를 제작하는 일은 더 이상 단편 영상을 찍는 일의 문제가 아니었다. 이는 스타일과 태도를 제조하는 일이었고, 시각 매체, 소셜 미디어, 그리고 그 뒤를 이을 매체들의 플랫폼을 넘나들 해적 군사체를 배양하는 일이었다. 물질세계의 특성은 엔트로피였고, 여기서는 변신이었다. 논의 대상이 광고든, 금융이든, 미술이든, 디지털 통신망이든 메시지는 비슷했다―가치는 오르락내리락한다. 불변성에 의존하지 말라. 무엇이든지 대체 가능하고, 변형 가능하며, 쉽게 합성되고, 옮겨지고, 버전화되고, 불법 복제된다. 가장 미천한 것이 고귀해지고, 고귀한 것이 미천해지는데, 이 흐름을 타고 놀지 못하면 쫄딱 망한다. 이를 즐겨라. **모든 것은 구제 가능하다!** 기독교적인 관념처럼 들리지만, 뭔지는 몰라도 아마 그 반대일 테다.

또 한 번, 이 모든 것이 뭘 의미했나? 이는 궁극적인 질문이기도 했지만 (언제나 그래 왔다) 일종의 고차원적 질문으로도 전이됐다―무엇을 의미하는지 질문하는 행위는 또 무엇을 의미하는가? 이른바 디지딜 시대는 무엇보다도 하나의 범주로서 **의미**라는 관념에 대한 엄청난 도전이었다. 이 범주가 비워졌는지, 또는 채워졌는지, 또는 새로운 무언가로 마법처럼 변했는지 아직은 불분명했지만, 사람들은 이 전환에 대해 엄청난 불안감을 느꼈다.

디지털 전환에 대해 그녀는 살짝 독특한 가설을 고안해 냈다. 때때로 사람들은 이 전환에 대해 정보 산업은 자연스레 서비스 산업으로부터 비롯됐고, 서비스 산업은 이전의 제조 산업을 대체했고, 하는 식의 경제 용어를 통해 설명하고는 했다. 우리는 지금 빅데이터가 수확할 귀중한 정보를 만들어 내기 위해 노동하고, 또 언제나 소통 중이지만 동시에 이 모든 교류들로 인해 점점 소외감을 느끼는 사회적 변동의 한복판에 있다고 사람들은 말했다. 이 말에는 어느 정도의 통상적인 진리가 담겨 있다고 그녀는 짐작했지만, 우리는 제2차 세계 대전을 이해하려는 사회에서 디지털을 이해하려는 사회로 변화 중이라는 더 큰 그림을 보지 못했다고 생각했다.

물론 이는 무리인 감이 있었다. 보통 역사적 요인들은 정치사, 또는 사회 경제의 좌표 속에서 비교 분석을 하지, 마음대로 짜 맞추지는 않았다. 역사적으로 한정된 전쟁과 형체 없는 기술적 변동의 병치는 쉽게 이해되지 않았다. 하지만 그녀는 이 두 현상이 몰이해의 지점, 혼돈의 교점, 그리고 한 사회가 머리를 쥐어뜯게 하는 장벽이라는 점에서 비슷하다고 이해했다. 대중들이 미술을 거대한 부재를 전시하기 위해 필요로 하듯, 한 사회 역시 자신의 주요 신화가 끝이 없는 구덩이 같기를 바랐다. 심연에 매력을 느끼지 않을 사람이 어디 있나? 사회는 사람과 같았다—이해할 수 없는 그 무언가에 구제 불능으

로 매달렸다. 선진국들에게는 지난 수십 년간 제2차 세계 대전이 그 무언가였다. 이는 사람들이 몸소 체험한 실제 사건이라기보다 비(非)의미의 상징이자 모든 이해 불가능한 것들의 성상(聖像)으로서 표현되기에 이르렀다. 제2차 세계 대전은 중독성 물질이자 우리의 손가락이 강박적으로 굴리곤 하는 지적 염주라고 그녀는 느꼈다. 고급문화와 대중문화 양쪽 다 마찬가지였다. 로베르토 볼라뇨나 칼 오베 크나우스고르처럼 원초적 질문들을 다루는 야심 차고 실험적인 소설가들은, 묵직한 장편의 끝자락에서 제2차 세계 대전에 대한 긴 사색을 펼쳐, 책 전체를 도덕적이고 윤리적인 거울 속으로 끌어들이고는 했다. 한편, 브래드 피트가 제2차 세계 대전에 대한 영화에 또 출연한다고 해서 놀랄 사람은 아무도 없었고, 영화 제작사들 또한 오스카 시상식 때면 바로 이런 영화들에 의존하고는 했다.

사실 그녀는 제2차 세계 대전이라는 용어를 개인적으로 쓰는 것을 싫어했는데, 악 또는 비인간성 또는 무의 미함이라는 말이 더 정확했지만, 제2차 세계 내전은 이러한 말들의 약칭이었기 때문에 그녀도 여기에 따랐다. 사람들이 역사의 교훈에 대해 장황하게 얘기하고 싶을 때, "20세기의 교훈은 인간의 악행은 끝을 모른다는 사실이다"와 같은 문구 뒤에 잠복 중인 제2차 세계 대전은 단골 소재였다. 민족주의와 이방인 혐오증, 인종 학살의

미개함과 야만성, 이데올로기의 희망과 배신, 유토피아의 추구—길게 보면 60년, 정확히는 그 반 동안의 기간에 이리도 많은 일들이 간편히 요약됐다. 이러한 일들은 틀림없이 인류 역사상 발생했었지만, 이와 같은 규모와 야만성을 동반하지는 않았고, 야만성은 규모를 내포했기 때문에, 제2차 세계 대전과 같은 사건은 전무하다고 주장 가능했다.

문화적 축약을 액면가대로 받아들여 제2차 세계 대전이라는 명칭 그 자체의 반향을 다른 유명한 전쟁들의 명칭과 비교해 보면, 비교가 안 된다는 사실이 명확해졌다. **남북 전쟁?** 이 명칭은 너무나 어렴풋했고, 이제는 그 자체로서 역사상 가장 거대한 사유 재산의 몰수, 또는 미개함에 대적한 근대의 행진이 내디딘 첫발과 연관된 국가적 혼란의 축약이었다. **제1차 세계 대전?** 이 명칭은 중대하지만 오래전에 박제된 문명의 장을 봉인하는 한 덩이의 붉은 봉랍이었고, 더 높은 천장, 긴 수염, 각진 의복이 요구되는 첩보 소설과 사극의 배경으로 최적화된 시대였다. **한국 전쟁?** 티키 문화와 연관된 무언가로 그녀는 기억했다. **베트남 전쟁?** 거칠고 미해결된, 확실히 모호하지만 돌이켜 보면 지독히 **사소**하고 명예나 숭고함이라고는 없는 혼란의 도가니 같은 사건에 대한 미국의 전형적인 집착적 관계의 은유이기도 했다. 이라크 전쟁도 같은 식으로 끝나리라고 그녀는 짐작했는데, 어쨌

든 미국 정부가 일을 너무 잘하는 바람에 사람들은 "이라크"가 엄밀히 전쟁의 명칭인지, 또는 전쟁이었는지, 또는 아직도 진행 중인지, 또 누가 싸우는지, 그리고 그 외에도 좁게는 전문적이고 동시에 어리둥절할 정도로 철학적인 문제들에 대해 알지도 못했고, 알아차리기도 전에 시선은 다른 곳으로 돌려졌다.

물론 제2차 세계 대전은 하나의 전쟁을 의미하지 않았고, 형언할 수 없을 만큼 끔찍하다고 여겨지는 20세기의 과잉, 그 자체를 표현했다. 원래의 주장을 더 정확히 수정하자면, 이전 시대가 20세기에 연연했던 방식 그대로 우리 시대는 디지털에 연연한다고 표현 가능한 듯했다. 파시즘, 국가 사회주의, 그리고 나치즘은 한번 내뱉으면 돌이킬 수 없는 마법의 단어들로, 이 말들의 메아리는 우리 주위를 영원히 맴돌 테다. 또 그 얘기야! 평소에는 똑똑하던 사람들도 어떤 가벼운 발언이 소위 '민감한 주제'라는 이유로 발끈하고는 했는데, 모든 민감한 주제들은 한곳으로 귀결됐다. 암울했던 20세기의 밑바낙인 가스실. "가스 체임버." 그녀는 혼잣말했다. 그녀는 다시 말했다. "가스 체임버." 그러고는 어린아이들이 의미에 대항하는 주문을 만들기 위해 말소리를 반복하듯, 또 말하고, 또다시 말하고, 또 한 번 말하고 나니, 뭐가 남았나, 상류층 백인 채권 중개인의 이름, 프레스턴 '개스' 체임버스, 뭐 이런 식이었다. "역시, 개스가 라프로익 한 병 쏜대." "아, 자식, 옛날 생각나네."

악행 그리고 야망, 권력, 잔인함의 극단을 히틀러에 의존하지 않고 생각하기란 불가능했나? 비인간성만이 아닌 의미의 한계라는 짐을 짊어진 한 남자와 그녀의 수용소들. 자신들의 연루, 과실, 미개함을, 그리고 그 충격으로 전쟁을 멈추게 했던 자신들의 끔찍한 발명품을, 마법의 단어들을 말해 놓고 그 메아리에 귀 기울이는 자신들의 책임을 인정하는 대신 제2차 세계 대전을 다른 한 사람의 그림자로 일괄해 버리는 행동은 미국인과 영국인답다고 그녀는 생각했다. 그녀는 또 다른 두 개의 단어, "원자 폭탄"을, 그 전율을 느끼기 위해 한번 발음해 봤는데, 마치 우주 시대의 구멍가게 왕사탕 이름처럼 들렸다.

이제 우리는 또 다른 의미의 한계, 21세기적 한계에 매달렸다. 청소년들은 새로 개봉한 조지 클루니가 출연하는 전쟁영화를 찾아본다든지, 요제프 멩겔레 박사에 대한 고찰을 담아낸 문학 소설을 읽는다든지, 심지어 이런 문화 상품들을 설명해 줄 일차 자료를 찾아 20세기 기록물들을 훑어본다든지, 또는 (누가 아나?) 자신들만의 결론을 유추해 내더라도, 이 모든 일들은 동일한 픽셀들로 이루어진 하나의 비공간, 비시간 속에서 이루어지고는 했다. 이전 시대에, 예를 들어 20세기 중반에 자신들의 기구한 처지를 이해하려 애쓰던 사람들은 19세기 말, 또는 프랑스 혁명, 또는 계몽 시대를 탐구했을지도 모른다. 하지만 지금, 자신들의 세계를 이해하려는

현시대 사람들은, 많은 학자들이 컴퓨터의 영역뿐만 아니라 금융, 경제, 정치, 그리고 감수성의 영역에서 현대 문화의 탄생을 알린 시기로 간주하는 1970년대까지만 돌이켜볼 가능성이 컸다. 토마 피케티 같은 유명인들에 의해 널리 알려진 이와 같은 주장에 따르면, 서구 사회의 20세기는 짧은 중간 단계, 대략 제1차 세계 대전부터 베트남 전쟁까지 진행됐던 숭고하지만 피비린내 나는 평등주의의 실험이었고, 우리가 최근 들어 경험한 갈수록 극심해지는 불평등은 단순한 오랜 자연의 섭리로의 귀환일 뿐이었다. 아무튼, 마지막 '가장 위대한 세대'(Greatest Generation)가 사라진 지금, 우리는 모든 가치의 재평가, 모든 확실성의 해제, 그리고 인간다움이라는 것의 파괴—바로 디지털이라는 새로운 가치 아래에 집결 가능했다.

문제는 이 새로운 도전의 모호성이었다. 전쟁, 또는 나치즘, 또는 홀로코스트로부터는 많은 교훈을 얻을 수 있었다. 20세기의 문제는 인종 차별이라든지, 또는 더 일반적으로 사람들이 서로를 대했던 방식이라든지, 또는 실질적으로 악행과 비인간성의 문제였다든지, 또는 그 외에도 사람들이 20세기에 관해 이야기할 때 언급하는 다양한 것들이라고 주장할 수 있었다. 반면에 '디지털'에 대해서는 무슨 결론을 내릴 수 있었나? 이 단어는 상상 불가능한 무언가로 변형 중인 형체 없는 존재의 어깨

위에 걸쳐진 케케묵은 누더기처럼 포괄적인 용어였다. 사람들이 충분히 불안해할 만했다.

불행히도, 그녀의 사고에는 근본적인 오류가 존재했다. "모든 것은 다른 무엇인가로 변모 중이다"라는 관념, 그리고 이와 연관된 예술의 변증법적 특성, 디지털의 급진적 합성 능력, 후기 자본주의의 교활한 불가피성에 대한 그녀의 공상들은 모두 외면할 수 없는 물질성, 또는 달리 말하자면 인간적 고통을 고려하지 않았다. 예술은 육체와 실상의 고통을 어루만지지 못했다. 이런 주제들을 다룬다고 해도, 거리를 둔다는 전제가 필요했다. 디지털 또한 비물질성에 의존했는데, 사물과 개념을 더 가볍게, 덜 보이고, 덜 유형적으로 만들고, 거리와 차이를 지배하기를 원했기 때문이다. 이와 같은 현상은 돈이 육체와 삶과 노동의 비참하게도 지속되는 불행과 밀접하게 연관됐음에도 불구하고, 또는 그렇기 때문에, 다루기 힘든 **대상들**을 (누가 현금을 쓰나?) 멀리하기 위한 수단을 개발해 낸 첨단 금융에도 적용됐다.

요점은, 미술, 돈, 문화, 그리고 이미지만을 고려했을 때, 클라우드와 비물질성의 승리 앞에서 모든 것은 다른 무엇인가로 용해되는 중이라고 믿기는 쉬웠고, 심지어 상식적이기까지 했다. 이런 주제들은 그녀의 주된 관심사이기도 했지만, 이는 그녀를 시공간을 파괴하는 이러한 방편들에 집착해 비서구권의 경악을 자아내는 전

형적인 서구의 일원으로 특징지었다. 이는 모두 기성 종교에 의해 처음으로 확립되고 이후에 영화, 텔레비전, 그리고 인터넷에 의해 개량된 관습을 위한 수단들이었다—사회 구성원들의 육체에 가해진 폭력을 이미지의 영역으로 옮겨 놓는 행위. 고도로 발달한 사회에서 폭력은 납득 불가능했지만, 동시에 현행 유지를 위해서는 어떠한 방식으로든지 폭력이 필요했다. 어떻게 무언가를 동시에 실재하되 부재하게 할까? 고도로 발달한 사회에서의 폭력은 만지고, 주고받고, 구매하고, 판매할 수 있도록 이미지 속으로 분산됐다. 이미지는 이제 우리 사회 밖의 타인들에게 가해지는 폭력을 전형적으로 표현했는데, 갈수록 잔인해지는 영화에 비친 상상 속 우리 자신의 모습들이거나, 또는 뉴스나 인터넷 속 우리에게는 평생 이미지로만 존재할 먼 나라 사람들에게 일어나는 폭력으로 말이다.

하지만 실제로는, 언제나 동일한 인간적 고통이 장막 뒤편에 도사리고 있었다. 변함없이 그랬고, 없어질 리도 없었다. 첨단 문화와 이미지와 금융과 미술의 비범함 뒤에 숨어 아닌 척해 봐도, 고개를 돌리면 세상 사람 대부분은 이전과 똑같이 살아가고, 앞으로도 그러리라고 인정할 수밖에 없었다. 그래서 이미지가 세상을 지배하려 하는지도 모른다. 실로 무시할 수 없어서 일종의 예술로 변모된 이미지가 체현하는 엄청난 결핍 때문에.

무슨 이유에서인가 그녀는 자신이 미소를 지었는지 생각해 보며, 희미한 미소를, 힘없는 미소를, 보일 듯 말 듯한 미소를 (불충분한 미소에 대한 불충분한 설명들을) 떠올려 봤다. 거울에 비친 자신의 모습을 언제 마지막으로 봤는지 그녀는 기억이 나질 않았다. 예전에는 실제로도, 비유적으로도 거울을 찾기가 힘들었는데, 거울은 하나의 기술이었고, 잘 비치는 거울은 그리 오래된 발명품이 아니었다. 이는 자아의 발전에 있어 무엇을 의미했나? 대부분의 인류, 여태까지 존재했던 수많은 사람들은 분명 자신의 생김새를 아주 어렴풋이만 알 수 있었다. 머리 색은 물론이고, 손과 발, 그리고 성기, 신체 하부의 모든 부위들, 순종하는 부위들, 이유를 묻지 않고 멍청하게 흔들거리고 꿈틀거리는 부위들. 사람들은 얼굴이라는 또 다른 더 비밀스러운 자아, 그리고 어쩌면 전체에 대해서도 희미한 개념을 지녔을지도 모르지만, 이 자아는 물웅덩이 속에서만 간간이 보이고는 했다. 그리고 그 뒤에, 인류 역사의 거의 전부가 지나간 후에, 은 칠한 유리와 연마한 철과 압축 아크릴의 거울들로 눈부신 짧은 근대 시대라는 코다가 등장했고, 누구든지 이렇게 보편적인 표면에서 마주하는 그녀의 자아를 질리도록 즐겁게 바라보며 살아가고는 했다. 하지만 그 시대는 이미 끝났고, 모든 중간 단계들이 그렇듯 곧 사라질 운명이었다. 우리는 다음 시대로 접어들었고, 돌아올 길이 없는

마법의 원을 통과했다. 사람들은 더 이상 마주한 자아를 보지 못했는데, 이 새로운 세계에 거울이 너무 없어서가 아니라, 너무 많기 때문이었다. 이는 그녀를 씁쓸하게 했는데, 왜냐하면 그녀는 삶이란 찾을 수 있는 거울들을 통해 일생에 걸쳐 자신의 얼굴을 알아 가는 과정으로 이해했기 때문이다.

—콧구멍으로 가느다란 관이 삽입되고, 치명적 오류 발생 전의 고통스러운 6분 동안, 샴페인 잔의 역할을 하는 조그만 공기 방울들의 일정한 흐름이 코를 통해 뇌로 주입된다

—고대 이집트. 대사제들, 피라미드 성전의 내부, 새의 뼈로 만든 피리. 이를 미래적으로 바꿔 보라

—좋다, 그러고는 뒤집어 보라. 머뭇거리는 더듬이와 지독히 강한 악력을 지닌 부드럽고 눈먼 로봇이 여린 압력으로 당신을 붙잡아, 콧구멍으로 관을 집어넣고, 코를 통해 거침없이 뇌를 빨아낸다

—사막의 품에서, 무릎을 꿇고, 손은 묶이고, 머리는 밀린 채로, 카메라를 향해 도래할 칼리프를 찬양하는 글을 낭독한다

—느끼지 못하는 유일한 감각 기관, 눈을 통해 모든 것을 빨아내라

—인적 없는 방, 컴퓨터 카메라의 녹화 불빛이 켜진다

역자 후기

세스 프라이스(SP)는 오랫동안 소설을 쓰고자 했다. 2013년 여름, 그는 예정된 전시들을 취소하고, 스튜디오 어시스턴트들을 내보내고, 온라인에 기재된 자신의 사진, 기사, 프로필 삭제를 요청하려고 잡지사들에 연락했다. 그리고 소설 쓰기에 착수했다. 물론 그는 이전에도 글을 썼지만, 가장 잘 알려진 『확산』(Dispersion)을 포함한 그의 모든 글들은 주로 미술계 내에서 읽혔지, 대중적이진 않았다. 그는 미술계 밖의 독자들에게 다가가길 원했다. 그는 미술 작업으로서 글쓰기가 아닌 대중 소설을 쓰길 원했다. 그는 자신의 첫 소설은 영 어덜트 소설이 되리라 결심했다. 1년이 지났다. 그는 250쪽 분량의 소설을 썼지만, 만족스럽지 않았다. 그렇게 글쓰기를 뒤로하고 다시 본업인 미술 작업으로 되돌아가려 했을 때, 바로 그때, 그는 다시 글을 쓰기 시작했고, 불과 몇 개월 만에 자전 소설 『세스 프라이스 개새끼』를 완성했다.

이는 2015년 이후부터 SP에 대한 글과 인터뷰에 거의 빠짐없이 등장하는 줄거리다. 하지만 그가 정말로 대중

소설을 쓰고자 했는지는 모르겠다―"나는 오랫동안, 미술 작품으로서, 소설을 쓰고 싶었어요." 음악 작업과 패션 디자인까지 다룬 그에게, 소설을 쓰는 행위는 또 다른 미술적 실천이라고 하는 편이 더 정확하겠다. 같은 맥락에서, 디자이너 팀 해밀턴과 협업한 S/S 2012 컬렉션도 도큐멘타에서 선보임으로써 패션의 언어로 풀어낸 미술 작업임을 분명히 했다. 이 소설 역시 대중 문학 출판사가 아닌 (미술 작가 웨이드 가이턴과 미술사학자 베티나 풍크가 운영하는) 뉴욕의 소규모 독립 출판사 레퍼드 프레스에서 출판됐고, 휘트니 미술관에서 낭독회가 열렸다. 자전적 내용과 대중문화 평론, 그리고 미술, 문학 비평이 뒤섞인 이 작품은, 소설의 형식을 느슨히 차용한 자유 형식 시에 더 가깝다고 할 수도 있다. SP 는 『확산』에 대해서도, 에세이보다는 시에 더 가깝다고 언급했다.

소설 속 주인공은 회화와 조각을 각각 소설과 시에 비유한다. 조각이 언제부턴가 회화가 아닌 미술 작품을 편리하게 통칭하는 말이 돼 버렸듯이, 시 또한 이제는 소설이 아닌 글쓰기 작업에 붙는 이름표에 불과하다는 말이다. 통상적인 시를 포함한 문학적 범주들에 속하지 않는 글쓰기 작업을 마땅히 칭할 방법이 없을 때, 그 작업을 어쩔 수 없이 시라고 불러야만 할 때, 그럴 때 비로소 그 글은 시로서 존재하게 되는지도 모르겠다. 조각적 요

소들로 가득한 SP의 회화 작품들을 (혹은 회화적 요소들로 가득한 조각 작품들을) 떠올려 보면 시적인 요소들로 가득한 이 소설을 이해하는 데에 도움이 될 테다.

사실 SP는 2003년에 『시집』(Poems)을 출간한 적이 있다. 이 시집은 그의 수첩 속 낙서, 그림, 그리고 주로는 파편적인 메모 형식의 글들을 스캔해 엮은 책이다. "하지만 그 시집은 또 하나의 미술적 제스처였어요—성급히 쓴, 임의적인 수첩 페이지들을 가져다 시라고 명명하는 미술적 제스처 말이죠. 이제는 시로서 존재할지 몰라도, 나는 내가 시를 썼다고 생각하지 않아요." 장난기 가득한 이 시집뿐만 아니라 그의 모든 글쓰기 작업에는 텍스트의 권위를 자발적으로 깎아내리는 일종의 장치들이 존재하는데, 물론 이 소설의 경우에는 제목이 그 역할을 한다. 이 제목은 미술 작가로서 자신의 정체성을 부정하려는 시도로도 읽히지만, 바로 이러한 행위가 궁극적인 미술적 제스처로 나타난다는 점은 역설적이다.

이 제목은 또한, 이 소설이 문학 작품임과 동시에 미술 작품으로서 존재한다는 사실을 상기시킨다—"이 제목은 문학계의 제목이 아니라, 기본적으로 미술 작품의 제목이죠. ... 전시되거나 미술계에서 배포되지 않더라도 실질적으로는 미술 작품이기도 하다는 미술계의 입장과도 같아요." 이와 같은 역설이야말로 SP의 작업을 관통하는 주된 주제 중 하나다. 역설적 경향은 그의 미

술 작품들에서도 반복적으로 나타나지만, 글쓰기 작업에서 가장 돋보인다. SP의 글쓰기 작업은, 미술 작품에 내재하는 상징적 역설과는 달리, 언어를 통해 언어의 권위를 부정하려는 보다 더 직접적인 역설의 실천이기 때문일 테다. 현대 미술 작가인 소설의 주인공은, 정답은 없고 모순적 가치들로 가득한 현대 미술의 역설적 성향에 매력과 환멸을 동시에 느끼며 갈등하고, 소설을 쓰고자 하는 열망에 사로잡혀 미술과 문학 사이에서 갈등한다. 하지만 그럴 때마다 미술의 가변성과 문학의 확실성 중 한쪽을 선택하기를 거부하고 아슬아슬한 줄타기를 이어 나가는데, 이러한 경향은 작품 그 자체를 대변하는 듯하다. 그리고 이와 같은 분열적 갈등은 서사가 아닌 의식의 흐름을 통해 소설을 이끌어 나가는 원동력이 된다. 이렇게 주인공의 불안한 내적 목소리와 동일화된 소설의 언어는 서사를 부정하고 모호성을 대변하는 역설의 체현이 된다.

250쪽 분량의 영 어덜트 소설의 행방이 궁금하다면, 최근 출간된 그의 시집 『삶을 위하여』(Dedicated to Life)를 확인해 보면 된다. 이 시집은 실패한 소설의 원고를 부분적으로 재활용해 작업한 결과물인데, 『세스 프라이스 개새끼』와 겹치는 주제들이 많지만 (건축, 패션, 음식 등의 대중문화, 그리고 현대 미술, 문학, 뉴 미디어에 대한 단상들) 더욱더 추상적이고 단편적으로 쓰

인 이 작품을 읽다 보면 SP는 애당초 대중적인 소설을 쓸 생각이 없었음이 분명해 보인다. 사실 실패한 소설에서 발췌돼 『삶을 위하여』에 쓰인 일부 소재들은 2016년에 출간된 일명 '얼음의 책'(Wrok, Fmaily, Freidns)에도 활용됐다. 이처럼 끊임없는 가변성은 역설과 더불어, 또는 역설의 일부로서, SP의 작업을 이해하는 열쇠다.

SP의 작품 세계에서는 에세이가 설치 작품이 되고, 하나의 강연이 14년 넘게 아직도 제작 중인 영상 작품이 되는 등 가변성이 다양한 형태로 빈번히 나타난다. 얼음의 책에 대해 『세스 프라이스 개새끼』의 프리퀄 성격의 작품이라고 SP는 언급한 적이 있는데, 그렇다면 비슷한 주제들을 발전시킨 『삶을 위하여』는 일종의 시퀄, 또는 스핀오프라고 할 수도 있겠다. 영영 묻힐 뻔한 실패작의 원고가 이렇게 다양한 형태로 재탄생되는 경우도 미술의 영역에서나 가능한 일이 아닐까 싶다. 이러한 가변성 또한, 글이 완성된 후에는 하나의 정립된 텍스트로서, 언제나 일정한 하나의 목소리로서 존재하는 텍스트의 권위를 거부하는 데에 일조한다. 이 소설도 나중에 어떤 식으로 재활용되어 재탄생할지는 SP 본인은 물론, 아무도 모르는 일이다.

세스 프라이스

1973년 동예루살렘에서 태어났다. 브라운 대학교에서 현대 문화와 미디어 학사 학위를 받았다. 휘트니, 베니스 비엔날레와 도큐멘타(13) 등 다수의 전시에 참여했으며, 현대 사회와 이미지의 관계를 다룬 작업으로 잘 알려졌다. 저서로 『확산』(Dispersion), 『시집』(Poems), 『미국에서 사라지는 법』(How to Disappear in America), 『삶을 위하여』(Dedicated to Life) 등이 있다. 현재 뉴욕을 기반으로 미술, 음악, 글쓰기를 비롯한 다양한 작업을 진행 중이다.

이계성

1991년 서울에서 태어났다. 런던의 첼시 대학교에서 순수 미술 학사, 슬레이드 미술 학교에서 미디어 예술 석사 학위를 받았다. 현재 서울을 기반으로 미술과 글쓰기의 경계를 다루는 작업을 진행 중이다.

세스 프라이스 개새끼

세스 프라이스 지음

이계성 옮김

1판 1쇄 발행 2021년 6월 25일
2쇄 발행 2021년 12월 3일
발행 작업실유령 편집 워크룸 디자인 슬기와 민 제작 세걸음

스펙터 프레스
16224 경기도 수원시 영통구
대학로 109 (202호)
specterpress.com

워크룸 프레스
03043 서울시 종로구
자하문로16길 4, 2층
workroompress.kr

문의
전화 02-6013-3246 팩스 02-725-3248
workroom-specter.com
info@workroom-specter.com

ISBN 979-11-89356-55-2 03600
값 13,000원

표지 사진 Charlotte Wales / Trunk Archive